登山
學做 人

作者介紹

曾志成 John，現年48歲，土生土長香港人，香港著名登山家，是登山領隊，也是企業專才培訓導師。2016年，獲亞洲攀山聯盟提名角逐亞洲金冰斧獎（Piolets d'Or Asia Awards），贏得「最佳登山運動員」殊榮。

John自1991年開始到海外登山，堅持至今三十年，他自行及經由他組織不同規模攀登隊登山次數超過50次。

2009年，他成功攀登珠穆朗瑪峰，成為香港第三位登上世界最高峰的人；2012年，世界七大洲最高峰全部攀登完畢；2013年，John從珠峰北坡登山，是香港首位（亦是唯一一位）成功攀登了南、北兩坡的人；2018年，他再度站上世界頂峰山脊，成為唯一一位三登珠穆朗瑪峰的香港人。

2017年，John薦遊說中國香港攀山及攀登總會，發起籌辦「中國香港珠穆朗瑪峰攀山隊」。經過兩年多時間籌募經費，以及協助隊員進行海外訓練後，2019年5月22日，三名隊員終於成功登上世界最高峰，完成香港第一隊官方珠峰攀山隊的使命，並藉此壯舉，推動香港海外登山發展及宣揚香港人永不放棄的奮鬥精神！

重要時間表

1992	日本長野縣學習雪地求生和登山技巧
	同年入職香港外展訓練學校擔任導師
1994	前往東非肯亞工作實習。成功登上非洲大陸最高峰「吉力馬札羅山」（5895米）
1997	協助香港大學籌辦慶回歸攀登青海省玉珠峰（6178米）
2001	成立 Adventure Plus Consultant Ltd 企業人才培訓顧問公司
200	與友人一同攀登北美洲最高峰「麥肯尼峰」（6194米）
2007	與友人一同攀登世界第六高峰「卓奧友峰」（8201米）
	擔任本地戶外品牌 Re:echo HK 首席顧問
2009	完成第一次攀登世界最高峰「珠穆朗瑪峰」（南坡）（8848米）
2010	完成攀登世界第八高峰「瑪納斯盧峰」（8163米）
2012	完成攀登世界七大洲最高峰
2013	完成第二次攀登「珠穆朗瑪峰」——北坡（西藏）
2014-16	協助著名中國登山家夏伯渝先生攀登世界最高峰
2015	成立香港旅行社 Alpine Adventure Travel Ltd.，以登山及境外遠足為主要業務
	尼泊爾世紀大地震，成立「Nepal Retrieve Action 100」，籌募經費，並親身到達山區協助居民重建四十多間房屋
2016	獲亞洲攀山聯盟提名角逐亞洲金冰斧獎（Piolets d'Or Asia Awards），獲頒發「最佳登山運動員」殊榮
2017	與友人一起完成「Cape Epic」賽事，該賽事被譽為全世界其中一項最瘋狂的登山單車賽
	同年籌組香港第一支「中國香港珠穆朗瑪峰攀山隊」
2018	完成個人第三次攀登世界最高峰（南坡），並協助同行客人成功登峰
2019	中國香港珠穆朗瑪峰攀山隊完成攀登世界最高峰使命
2020	年初和兒子一起完成攀登南美洲「阿空加瓜峰」（6962米，全球七大洲最高峰名列第四位）
2021	受新冠病毒疫情影響，2020年英國公路單車籌款賽「Ride Across Britain」延期一年舉行，期望能順利參加
20XX	與兒子一起成功登上世界最高峰（期待中！）

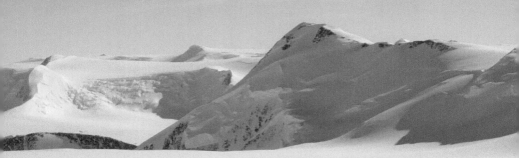

序　山是我和John的朋友　也是我們的老師

認識曾志成先生John Tsang已經差不多二十年了，他是我多年來比賽及訓練夥伴，我們一起參加過不少本地及海外的比賽，七大洲裏其中三個高峰都是在他的引領下完成。

我曾經當過香港牙醫學會會長，很多人都奇怪這和登山有甚麼關係，這正正是我要為 好朋友John的書寫序的原因。近十年來，我的行業面對很多挑戰和機遇，有如逆水行舟，不進則退。如何在眾多同業中脫穎而出，無論在思維及制度上都需要大量改革，John在這方面給予了我很多啓發。

每個人都知道登山需要勇氣和毅力，但在山上，我學懂不可魯莽行事，要天時地利人和，知己知彼，知進退。學會的改革也是一樣，面對複雜的人事，彷如雪地裏的冰隙，千萬不可掉以輕心。

我和John雖然在不同的範疇工作，但總是有很多共同的話題。很多人都用登山來比喻人生，充滿起伏、挫折和驚喜，但我想沒有人比John更加明白登山和人生的意義。大山小山有着不同的美麗，當我們看到別人迷人的風景照片時，總是帶着羨慕和期盼，希望能夠親臨此地。

從想像到出發，登頂到完成，是一個大自然的體驗，過程中歷經困難、痛苦、愉快和滿足，也是一個奇妙的心路歷程，亦反映了你在人生路上的態度，以及應對挑戰的能力。

我誠意推介這本書給喜愛大自然、喜愛登山、喜愛行山、喜愛山上感性的一面、喜愛聆聽內心世界聲音的朋友。山是我和John的朋友，也是我們的老師，希望大家一起分享他和山的故事。

廖偉明醫生

前牙醫學會會長

序　一個真正的外展人

　　認識曾志成John對於我來說不單是一個緣份，更是一個祝福！在他身上我可以體會到一個真正的外展人（Outward Bounder）的生活態度和堅持：不甘心停留在安穩平靜的港灣，要把船開到水深之處，迎向挑戰；追尋更高的境界！

　　很多人以為登山不外乎是體能上的挑戰。在時下的打卡文化影響下，登山活動更流於搞搞新意思，多多拍照，放在臉書上，讓網友發現自己多麼的與別不同，換來艷羨的目光。

　　和阿John結緣是在1997年帶領香港大學生登山隊登上青海省的玉珠峰（6178米），John是我們最年輕的教練之一。要帶領二十多個沒有登山經驗的大學生成功登頂並安全地回來，在當時來說已經是登山界突破性的創舉。但阿John卻沒有停下來，二十多年來，他一次又一次地征服了無數的高山險峰，「7 Summitter」的名號，他的確是實至名歸，當之無愧！

　　John不但自己登山，更排除萬難，組織代表香港的登山隊，把香港的旗幟帶到地球的最高點8848米。他無私的愛心和對夢想的堅持實在令人敬佩。他用堅實的腳步，身體力行地告訴大家，要讓挑戰成為習慣，人生便更多姿采！

　　戶外活動從來都不單是體能（Physical）上的經歷，它是一個自省的過程，把自身的經歷反思、深化和沉澱，對自己總會有新的發現和找到可以進步的空間，然後轉化到生活、事業或家庭的層面上。這絕對不是空談，在John這二十多年的登山歷程當中，我們見證到他一步步邁向人生的高峰。

　　感謝阿John把他的體會：「登山＋做人」整理並結集成書和我們分享。他的經歷實在珍貴無比。無論你是否一個登山或戶外活動的愛好者，他山之石，可以攻玉，深信你一定能在阿John的經歷和反思中和他一起成長。

前香港大學運動及潛能發展研究所副所長

盧慶陽博士

自序

　　現今世界，登山目的已經變成是到高處欣賞美麗景色，體驗不同經歷以開闊眼界，且成為一種令人愉悅的運動。幾十年來，全球各地登山愛好者都蜂擁而至參與這項運動，做就登山熱潮。登山這個「山」，有人認為要有1000米以上才符合資格，按此標準，香港豈非無「山」？對於熱愛大自然、喜愛登山的朋友來說，只要有機會追尋大自然的美，誰又在乎見山是山，還是見山不是山呢？

　　不開心登山，為減壓登山，為鍛鍊身體登山，為對抗病毒登山，無論如何，你總找得到理由登山，彷彿這是一條宣洩情緒的出路，一個思索未來的空間。而我也有很多登山的理由和小故事，現在終能整理成書，印製出來和同好分享，實屬樂事。

　　屈指一算，2009年第一次完成攀登珠穆朗瑪峰（簡稱：珠峰）後到現在，足足十多個年頭，人生有多少個十年？我知道這是老生常談，但這十多年對我來說，確是一個人生里程碑，途中出現不同的人與事，每次翻開舊相片，腦海浮現一個又一個的片段，回味無窮。

　　大家都希望為子女的人生安排一個好開始，最好是贏在起跑點上吧！而我工作的起跑點可說是外展學校。踏足社會之初，我已得到一份契合我性情的外展導師工作，真是十分幸運！這份工作不僅訓練了我的技能，開拓我的視野，磨鍊我的意志，更影響我對生命的看法，讓我學會珍惜人和人之間的關係，而不是物質和金錢。如果說我在起跑點上已贏了，那贏得的，應該是一個正確的價值觀吧！有關那些年的種種，我一直銘記於心，莫大感恩。

天地很大，山很高，人很渺小。我是一個登山人，更加明白登山和人生一樣，路上其實並無捷徑。希望這本小書能為年輕朋友提供一些溫馨提示，鼓勵各位要相信自己，只要不斷努力學習，一步一步慢慢向前走，終會到達攻頂一刻，不過，很多時候，沿路上的風景可能比登頂那刻更具啟發性，也更美，喜愛登山的年輕朋友們，千萬不要錯過了！

二十多年來，登山路上得到無數良師益友支持，大家共同經歷了許許多多故事，可惜書中未能一一盡錄，請各位多多包涵。

在這裏，衷心感謝我太太Boogie和兒子Bob，他倆對我登山冒險所作出的包容和忍耐，已超越頂峰。感恩。

感謝前輩啟蒙：林澤錦先生David（前香港外展訓練學校總教練）、Mr. Derek Pritchard（前香港外展訓練學校校長）、鄧漢忠博士Dr. Robert（加拿大艾德蒙頓心理醫生）、盧慶陽博士Dr. Simon（前香港大學運動及潛能發展研究所副所長）。感恩。

感謝我的好隊友：廖偉明醫生Dr. Haston、邱貴良先生Angus、嚴宇剛先生Vincent、李兆勳先生Alex、蘇志超先生Chiu、林榮岳Elton、李桐Tony、Lakpa Chering Sherpa、Pasang Dawa Sherpa。感恩。

曾志成　John

2021 年

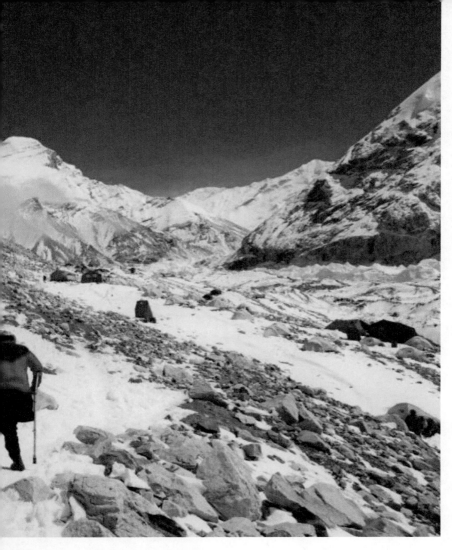

2007年，我攀登世界第六高峰卓奧友峰（Cho Oyu），到達8201米的時候，在基地營附近認識了一位澳洲登山家。

因為一次交通意外，他進行了截肢手術，但意外和受傷並沒有磨滅他的意志，他仍夢想攀上一座8000米的高山。

他的夢想並不是空談，還付諸實行，當你看見這張圖片，相信你也會想像到他的前路困難重重，但他沒有氣餒，一步步地攀登，直到頂峰。

他啟發了我，其實，我們不需要太多顧慮，只需要一步一步地登山。

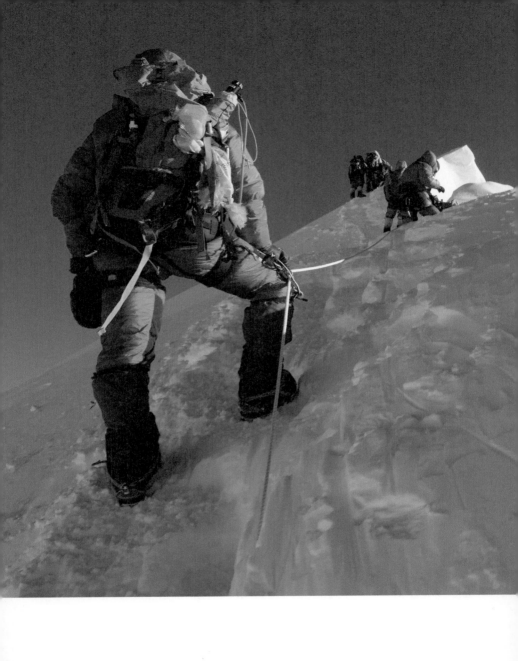

讓 挑戰
成為習慣

讓挑戰成為習慣

　　登山，顧名思義就是向上攀行，無論體能多好，也絕不是一個舒適的過程，有時甚至令人感覺痛苦，然而，人有個習性，只要習慣重覆做同一件事，儘管環境艱苦，只要堅持做下去的話，總會鍛鍊出一股強大的適應力，並在過程中走出一片天地，創造自己的空間。堅持登山，即使痛苦，只要一直向上行，相信終會發展出自己的優勢，產生意想不到的效果。

世界第八高峰 —— 馬納斯盧峰（8163米），其中一個我認為最漂亮的大本營景色。

　　就以高山症為例，很多人以為我天生不會患上高山症，事實完全不是這回事。還記得1997年，我和香港大學同學一起到青海省玉珠峰登山，自恃年紀輕，對高山症不以為然，直接開車前往大本營！營地位處5100米，抵達後，我出現高山反應：頭痛欲裂及肚瀉。連續好幾天服用頭痛藥，那一趟真真正正感受到何謂高山症，那些症狀嚴重的人，有可能出現肺積水，甚至因腦積水而死亡。無論你技術多好，體能多強，一旦出現高山反應的話，你也無能為力，因此，具備適應高山生活的體質，是攀登高海拔山峰的必要條件之一。

　　自1997年開始，我已前往海外接受技能訓練，並開始攀登高山，可能由於我在高海拔地區生活的時間越來越多，也學會了用寬容、輕鬆、不趕急的心態，讓自己身體在壓力不太大的環境中慢慢適應高山反應，所以隨着登山次數按年增加，逐漸發現自己的高山反應越來越少，現在就算處於高消耗體能狀態下，又或是嚴寒惡劣天氣下，高山反應對我的影響似乎已微乎其微了。多年來一直堅持登山，走着走着，就鍛鍊出適合登山的體質，成為自己參與登山運動的一項優勢。

排除萬難上珠峰

人生要有目標

　　不過，擁有能適應高海拔生活的體質，在香港並無用武之地。要往海外才有高山可登，也要有足夠旅費才能遠行，資金就算夠

了，也不是任何時間都可以出發，身邊總有一大堆要處埋的事務，還有放不下心的家庭責任，凡此種種，都是打消登山念頭的藉口。不過，登山的路是人行出來的，我相信我們只要決定了自己人生的終極目標，就一定有動力面對各種困難，找到解決的方法。

錢是不可或缺的

為了完成2009年攀上珠峰的心願，我努力籌募經費，撰寫計劃書寄往各大品牌、企業，回音未如理想，可幸獲各方支持，包括好友公司及醫生朋友贊助資金，加上在網上變賣一些用不着的攀山裝備，最後勉強籌集得十多萬元旅費。

仔細老婆嫩

工作方面可算是最順利的一環。我創辦的公司主要是為企業培訓人才，而尼泊爾登山季節時間一般在4至5月間，又或是10月中後期，與我培訓工作空檔可說是配合得天衣無縫，可是，家庭責任卻構成壓力。

孩子剛升上幼稚園高班，身為人父的我，不但要離家遠行，還要上珠峰！怎麼說登山也算是一種高危活動，萬一途中發生任何意外，孩子怎麼辦？要令家人明白攀山對我的價值，也非易事。出發前，內心痛苦掙扎，甚至出發後，矛盾想法仍衝擊腦海。

無論如何，總算排除萬難，2009年4月初，終於再次踏足尼泊爾加德滿都，展開為期兩個月攀登地球最高點之旅。

雖然當時我的登山經驗已接近十八年，這趟攀登可算是人生中最認真的一次，需要面對的自然環境也是最嚴峻的，與其說是為了突破自己的成績，不如說是挑戰最真實的自己，因為在攀上世界之巔的過程中，我大部分的弱點將顯露無遺，是一次徹徹底底認識自己的好機會。無論何人，面對這個考驗仍過份自信、自誇自擂、魯莽行事，又或者粗心大意的話，結果必定命喪山中！

為了減省支出，我只和兩位雪巴人好友一起攀登，其中一位是具有三次登上珠峰經驗的 Pasang，他擔任嚮導，另一位是遠足嚮導 Lakpa，雖然他是當地人，但沒有登上珠峰經驗。我安排香港客人前往尼泊爾遠足，Lakpa 是嚮導之一。一次遠足旅程中，他得悉我計劃攀上珠峰，表示有興趣同往，說：「你去，我也跟着去！」他是本地人，不必繳付昂貴登山費，只要準備適當的攀登裝備就可以起行，所以我在香港尋找裝備贊助時，也有包括 Lakpa 的份。

就這樣，兩位雪巴人、一位香港人、一位大本營廚師，加上一位助手，在緊絀的資源下組成了最簡單的香港隊。

2009年5月23日，從山頂回到大本營後與尼泊爾隊友合照，慶祝安全歸來。

Pasang（左）和我登山公司合作多年，是高山嚮導，曾攀登世界最高峰六次；Lakpa（右）具有二十多年遠足領隊經驗，2009年第一次成功登上世界最高峰，我們同樣已合作多年。

　　在大本營生活一個多月，來自世界各地的攀山隊伍在我們帳篷四周駐紮，包括台灣、新加坡、日本和美國等地，各隊都有感人故事，不同地區的攀山者和我分享他們的故事，都極具感染力，讓我精神振奮。

　　我覺得新加坡女子隊就是其中一個傳奇。從發起人Joanne口中得知，她們隊員的職業各異，當中也有老師，大家不約而同地走向同一目的地，夢想攀登世界最高峰，隊員在籌款及尋找贊助過程中，同樣是困難重重，甚至需要因此押後行程，但種種障礙均無阻她們登上世界之巔的決心！

　　話題回到我們香港隊。不要以為雪巴人沒有高山反應，也不會出現水土不服等問題，這些狀況偶爾也會在Lakpa身上發生，特別是水土不服問題，在登山途中，時不時要找地方解決需要，實在有點尷尬及無奈。另一方面，Lakpa雖然是雪巴人，但他真的沒甚麼攀登技術和知識。從來只有雪巴人協助我們這些外來登山人士攀山，我一個香港人，加上一位雪巴人，需要一起協助另一位雪巴人攀山，別人看見我們為Lakpa進行繩索及雪地訓練時，一定覺得我們這一隊的組合實在非常有趣！

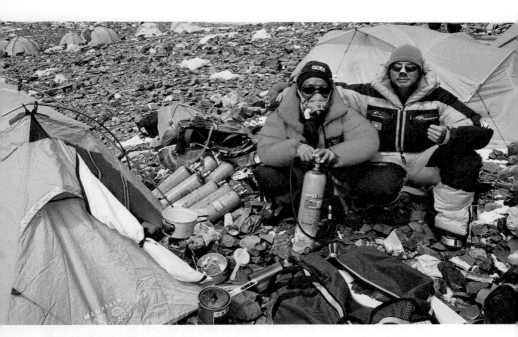

登山者和科學家對珠穆朗瑪峰的最高部分，或8000米以上的所有事物，都有一個特別的稱呼，叫做「死亡地帶」（Death Zone）。

死亡地帶上，氧氣有限，人體細胞開始死亡，登山者判斷力開始出現問題，心臟病、中風，或嚴重的高原反應隨之而至。

登山路上，苦悶日子多得很，總要找些活動自娛一番。在4號營地（7900米）接近死亡地帶附近，找來雪巴朋友合照，還脫下了氧氣罩。

　　在大本營的日子，有時候充滿負能量，尤其是壞天氣降臨，一等就要好幾天。這裏始終是所謂的「地球第三極」，氣候狀況不同，天氣報告難免有所偏差。另一個憂患來自營地旁邊的絨布冰川，任何時刻，都有可能傳出冰山倒塌的聲音，而附近山峰也會發出雪崩巨響，這些聲音每每觸動我們神經，撩惹內心幽暗的想像⋯⋯

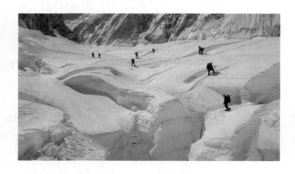

絨布冰川，向來都是驚險和刺激的路段！途中路段已接近一號營地。

　　記得我們抵達一號營地前一天，一支國際攀山隊前往該營地做高度適應，不幸地，絨布冰川突然崩塌，這場意外導致數名嚮導受傷，數位外籍登山客人跌進冰隙，也有人失蹤。大本營各個隊伍立即組隊，趕抵現場協助救援，最終，發現了一名失蹤的雪巴嚮導，也把受傷骨折的登山客人運回大本營。在我們帳幕旁邊駐紮的奧地利登山者，被救回來後，臉上出現不同大小的紅點，我估計是冰山倒塌時被大大小小的冰粒割傷。數小時後，雪巴嚮導在他公司工作人員協助下，也返抵大本營，臉上也出現紅點，但似乎沒有骨折，真是不幸中之大幸！我身旁兩名加拿大及美國登山者見狀，都覺得攀登珠峰的風險太高，不約而同取消行程，打包回家。

那位受輕傷的奧地利登山者，是一位國際登山嚮導，多年來帶領不同人士攀山，事後我和他交談，他表示這麼多年來都沒有發生任何登山意外，遇到這一次，算是意料中事，大難不死，感到十分幸運。登山就有機會遇險，對此他處之泰然。

難得遇上一位真正以平常心對待登山的人。我思考自己到底是用甚麼態度看待登山意外呢？是無知地進行危險攀登嗎？

2007年，我曾發生攀山以來最嚴重的一次意外，當然不想重蹈覆轍，但我自問又不像奧地利登山家那樣，可以豁達地面對人生，我只想把握最美好的時光，盡量實踐我能力可及的夢想，只是，在茫茫雪山之上，人們雖則擁有豐富攀山經驗，體能到達一百分，仍有太多不可預計的意外隨時出現，到底是誰在主宰命運？然而，人類就是偏偏喜歡冒險，是在危險和困難中尋找成功感吧？知其不可而為之。希望我也能掌握箇中真諦，這就是我在這趟雪崩意外後，仍繼續出發的原因之一。

來吧！登頂日

5月20日，登頂日。Lakpa已回復狀態，算是好開始。

晚上8時，我們從4號營地（7900米）出發，途徑Balcony（8400米），抵達南峰（8700米），再上希拉里台階（8780米）。翌日早上七時半，終於到達山頂位置（8848米），這是我人生最漫長的一次攀登過程。

　　2007年10月發生登山意外後，經過一年多的康復治療，我並未完全回復狀態，縱使抵達世界最頂峰，拍照時我沒辦法展露笑容。攻頂已虛耗太多體力，回程路段更艱辛，我擔心自己身體的狀態。

　　我們原定計劃是登頂後返回2號營地，但實在是太累了，只能改為到距離我們較近的4號營地休息，翌日才起程返回2號營地。登頂後第二天，仍極度疲累，我拖着這個身軀，終於回到大本營。這趟攻頂，只有我、Lakpa和Pasang三個人，用了最少的資源，把握到最好的天氣，安全順利完成我人生第一次登上珠峰的大事，感謝山神庇佑。合什。

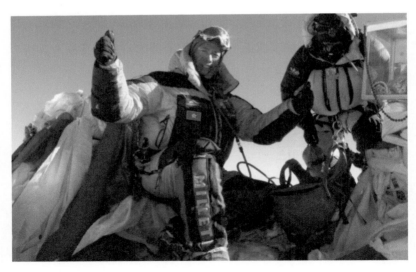

標準打卡動作：「阿媽、老婆，我上到嚟啦！」
世界第一高峰 —— 珠穆朗瑪峰（Mt. Everest，8848米）

　　說了這麼久，可能有部分習慣城市生活的香港人忍不住問：冒死登山有價值嗎？對社會有任何貢獻嗎？如果你從未登山，對不起，我的回答是「沒有」，登山真的沒有實質的價值及利益，但是，登山和做人一樣，我們人生中所做的每一件事，未必要令人人都歡喜，亦未必會受人重視，但這並不代表那些事對自己不重要。

　　唯有登山的人才能獲得登山的價值。我們可以將自己的故事、經驗、感受與別人分享，以生命影響生命。生活是為自己而生活，為自己相信的價值而奮鬥，能夠正面影響他人，就是對社會的貢獻。每個人心中都有自己的世界最高峰，這個世界最高峰是否要被人發現，被人認同，被人欣賞？完全取決於自己。

向世界高峰挑戰

　　第一次成功攀上世界最高峰後，我決定繼續向世界各地高峰出發！但這樣做，經濟總有些壓力，於是，我想到一個一石二鳥的好方法，就是設計及安排登山團，帶客人到海外登山，一方面為自己掙登山旅費，另一方面汲取經驗，就算登山團本身不能獲取厚利，風險又相當高，工作十分吃力，我也堅持帶領客人登山，想盡辦法安排風險最低的行程，又同時滿足客人所想，當中挑戰甚大。回想當初組織登山團的想法其實很單純，工作過程中不知不覺讓我學會了解決大大小小困難的方法，經驗累積下來，成為了金錢買不到的寶貴歷練。

「讓挑戰成為習慣」這句口號是在我2010年完成攀登Manaslu（世界第八高峰，8163米）時所寫下的句字，作為對自己未來生活態度的承諾。當年我和雪巴人完成五天快速來回登頂，創下我自己的紀錄。記得我們由登山口徒步到達大本營後，由於我的體質已適應了高山環境，省略了適應高度的時間，因此五天就能完成來回山頂的行程。登山這麼多年，這一次真真正正透澈了解自己的攀山能力，對於部署未來的攀山大計很有幫助。

養成一種習慣須持續地重覆同樣行為，既然每日、每時、每刻，我們都遇到不同程度的挑戰，如果我們習慣把「困難」變成「挑戰」，就會成為一種生活態度。

堅持，堅持，再堅持

同樣地，夢想總是美好的，但我們要怎樣才能堅持夢想，直至它實現為止呢？根據我的經驗，通過明白、理解、調節心態及將行為變為習慣，你就會找到生命的意義，發現自我價值，並找到你接受挑戰的推動力，引領你在人生路上向上行，直至夢想成真。

登山是我一直堅持的夢想，這是一個沒有終站的奇妙旅程，希望你也能年復一年地向上行，只要堅持到底，就能站在另一個高度看世界，這經驗有可能改寫你的未來！以此信念學做人，我相信往後日子將會非常精彩！

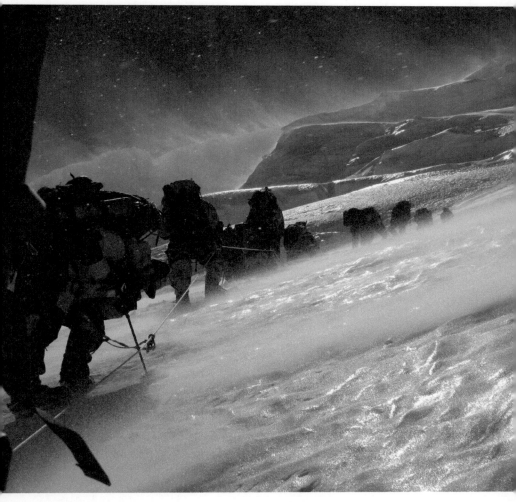

2010年攀登世界第八高峰Manaslu（8163米），向3號營地前進途中遇上噴射氣流。

喜馬拉雅山噴射氣流 —— 尼泊爾珠穆朗瑪峰頂部的風是急流。急流是快速移動的風，在大氣層中高處循環。噴射流對珠穆朗瑪峰的登山者構成重大危險，在每小時120公里的狂風中，登山者被困住，直到射流消失為止。

2003年，到美國阿拉斯加州攀登北美洲最高峰 Mt. Denali，在營地量度氣溫。

很多人認為雪地溫度一定低，事實並非如此。遇上風和日麗的日子，陽光猛烈，風速又低，正午時分，氣溫可高達攝氏40度。位處高海拔山區，日夜溫差可達攝氏80度。

Temperature (°C)

Wind speed (mph)	Calm	5	0	-5	-10	-15	-20	-25	-30	-35	-40
10		3	-3	-9	-15	-21	-27	-33	-39	-45	-51
20		1	-5	-12	-18	-24	-31	-37	-43	-49	-56
30		0	-7	-13	-20	-26	-33	-39	-46	-52	-59
40		-1	-7	-14	-21	-27	-34	-41	-48	-54	-61
50		-2	-8	-15	-22	-29	-35	-42	-49	-56	-63
60		-2	-9	-16	-23	-30	-37	-43	-50	-57	-64
70		-2	-9	-16	-23	-30	-37	-44	-51	-59	-66
80		-3	-10	-17	-24	-31	-38	-45	-52	-60	-67
90		-3	-10	-17	-25	-32	-39	-46	-53	-61	-68
100		-3	-11	-18	-25	-32	-40	-47	-54	-61	-69

Frostbite Times

30 minutes

10 minutes

5 minutes

風寒指數（Wind Chill Factor）是根據風寒效應所定立的指數。

風寒效應是指當天氣寒冷，風又大時，人體熱量不斷被強風帶走，影響我們對冷的感受，覺得溫度好像比溫度計顯示的為低。

身處高海拔的登山人士長時間暴露於含氧量低的環境中，持續寒風對他們影響極大，容易引起皮膚組織受損，手指和腳趾這些血液循環比較慢的身體部分，最容易出現凍瘡，嚴重者可造成永久傷害，需接受截肢處理。

登山不只是純粹挑戰大自然那麼簡
單，各項雜事都要花費，登山證收
費不菲，還有交通費，因此登山向
來都是高消費活動。

第一次到日本進行冬訓，在東京停
留期間租住民宿，其他日子嘛，住
帳篷啦老友！

登山時，等待時間特別苦悶難過，更何況目睹
意外發生？信心備受打擊，放棄還是繼續？這
刻極度考驗登山者心理質素。其實在生活裏，
我們每天都面對選擇……

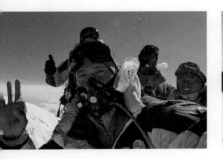

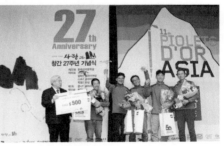

2018年5月21日，第三度登上世界
最高峰。

2016年應邀到訪韓國，出席每年一度的亞洲金
冰斧獎（登山界亞洲奧斯卡）提名典禮。

熱切而慷慨的信念，縱使是不可為而為之，他總窩心地鼓勵周遭的人追求夢想。

當別人陷入痛苦經歷時，惻隱之心即油然而生，也許他曾經滄海，倍感切膚之痛，一念不生便旋即刻盡己力，救苦扶危。

酷酷蒼生，他每以恕憐對之。相信認識他的朋友都同意，沒於困境，他仍以平常心對之。

1999年，當我首晤他時，留下的印象是：一個有擔當、有氣慨的年輕人。今年，2017年，在我面前的他是：泰山崩於前而不動聲息……

志成，穹蒼萬里任闖蕩！

Dr. Robert Tang

Ocean Yachtmaster

Edmonton, AB, Canada

寫於志成的生日 (2017年6月16日)

曾志成——在他身上耳濡目染的致勝之道。

自1999年以來，從交往中深深地感染到他的深仁厚澤，其清明篤定的人生目標直指人心，猶如苦海明燈。眨眼二十年的友誼中，隨轍拾慧，總結了十大法門，邀各位仁人君子砥礪切磋，以求寸進。

首要者，初衷化為每日奉行之事，鍥而不捨。他歷練凡地震、雪崩、2009年登珠峰時斷水二小時均未嘗有放棄之意。

加上持之以恆，鑑況恤貧，分毫不悖於情理。為山區的本地人抗衡貧困與自然災害之間，足見磊落胸襟，俠氣橫空而出。

律己嚴明，健康為度。用心於運動與飲食的度量，務使身體處於最佳狀態，提升每事達標的誘因。

用常識去窺探事情安否在常理之中，人情理智兩不虧，成功每當其佑。

樂在蠅頭小事中，赤子之心，常展歡顏。這是我最欣賞他的地方。他可以樂不可支在生日那天吃冰棍，了無機心。

他對登山的熱忱就不在話下，專注不僅躍現在寓工作與娛樂中，更泛達妻兒。其身教，亦使子在拾級隨父影。

再者，他無視辛酸與痛楚，對未來的一切，他還是趨之若鶩，甘之如飴。持有這種態度，無事不可達矣。

Most people are somewhat familiar with Maslow's theory of motivation. When one finds oneself in sub-zero climates and way above 7000 meters, the primaeval concerns are to satisfy one's hunger and thirst, followed by the need for shelter with the ultimate and perceived goal to realize what one is capable of. In some way, mountaineering is driven by hunger, protection, and finding affiliations. But ultimately, to reach the metaphorical top, you are really alone. It is a very private experience sometimes when one finds oneself alone at one time, but at other times queuing up amongst hundreds of people as the struggle consume one's sense of being. I get to know John, whom I refer to as Denali, through mountaineering and also understood his other passions. For those of you who are curious about him, he is someone you can rely on. But this book is not just a recollection of his experience, about the hills that turn into steep and breathtaking ascent. To me, this book is about identity. It is about how one finds oneself on a journey to the top, to avoid that he is driven to fulfil.

Dr. Kevin Cheng
senior lecturer
University of Roehampton

相信不少人都知道馬斯洛的人類動機理論。假如一個人在零下低溫、遠高於7000公尺之上的高山，

原始的需求就是解決飢餓和口渴，繼而是容身之所，然後是終極的、意識中的目標，就是克盡一己所能。

某方面來說，推使人去攀山的動機是飢餓、保護和尋找聯繫。可是要最終登上這象徵中的高峰，你必得獨

自往前。有時你是山上唯一一人，這當是很私密的經驗。有時你排在數百名登山者之中，那種掙扎真的入

心入肺。我也是因攀山而認識John，我們一同攀登Denali迪納利，也知道他有其他的興趣。假如你好奇

John是個怎樣的人，那他是個可靠的人。可是這書不只是他的回憶錄，也不只是關於攀登美得令人屏息的

重重高山。對我而言，這書說的是身份。在攀登高峰的旅途上如何找到自己、圓滿自己，避不了。

（原文英文，中文翻譯）

Dr. Kevin Cheng

羅漢普頓大學高級講師

大學時，偶爾看到一則攀登雪山的選拔海報，名額只有12名。不知道哪來的自信和勇氣，竟然立即報名參加選拔！就這樣一股傻勁想探索世界的我遇見了John——三位帶着我們上赤岳的教練之一。那次旅程的經歷一世難忘，我們以最原始的方式感受大自然、與大自然共融、返樸歸真的美好。

事隔十多年，再次遇見John，他對攀山的熱愛和執著有增無減。跨越個人的攀山記錄，他更希望在人類攀山史六十六週年帶領第一次以香港攀山隊登珠峰。我知道後立即表示支持，除了自己贊助外，也安排各種活動讓更多人感受「生命可以活得很熱血」、「夢想應該排除萬難去達成的」。感恩的是我們產生具大的影響力，「把挑戰成為習慣，讓愛成就他人，以正面影響世界，一起登峰」這願景最終在排除萬難中實現。信，就簡單地相信；我們因為信，成就了別人眼中「一切的不可能」。或許我和John都是倔強地相信「凡事有出路、迎難而上」的同路人，我全然欣賞他一切瘋狂的創舉，好喜歡他在攀山中領悟人生的故事分享，謝謝他也讓我成為了當中的一小片段。

願讀者們能在書中被John的那種歇斯底里地瘋狂挑戰自己極限燃點！好好活一場，不枉此生。

林桂芝（Karine）

壹集團創辦人／友邦保險國際有限公司區域總監

不能出國嗎？就開發本地的獨特行程，以帆船、踏浪艇作為交通工具，帶團友走進人跡罕至的小島；實體培訓做不成嗎？就聯同多位合作夥伴，以「讓挑戰成為習慣」為主題，以線上訪談方式，製作「己學堂」，為參加者帶來正能量。

只要有清晰目標，了解自己真正想追尋的夢想，其中所遇到的阻礙和困難，都只是過程的一部分，將他們視為挑戰，而且是會不斷重複出現的挑戰，然後一次又一次地跨過，成為一種習慣。不單是攀山，做生意，還是做人，都一樣運用這個信念。

這就是十四年來 John 親身示範，讓我切切實實感受到的。

十四年的工作夥伴

蘇志超

Programme Director, Adventure Plus Consultant Ltd.

「讓挑戰成為習慣」的日常

2007年10月1日，對大部分香港人來說，只是一年中其中一日公眾假期。但對John和我來說，卻別具意義。遠在西藏的他，成功攀上他人生中第一座8000米高峰，開始實現成為登山家的重要一步；而在香港的我，第一天成為Adventure Plus的成員，開展培訓事業的第一步。

但在二天後，在香港的我們收到比他成功登頂更震撼的消息，他受傷了！在下山時，意外摔斷了小腿。十多日後，終於在香港機場接到坐着輪椅的老闆。

而不到一年後，2008年的暑假，他和我已身處非洲坦桑尼亞，這是我第一次和他一起帶團攀登吉力馬扎羅山。當時的我已暗暗在想，究竟要付出多大的努力，有多大的決心，才能在不到一年的時間內，由小腿盡斷，到輕鬆走上非洲最高點？這個疑惑，在九個月後變得更深，因為他已站在世界最高峰。

一起合作十四年後，我們的生意走過高山低谷，我終於漸漸解開這個疑惑。

在順境時，John從沒有鬆懈，會保持着願景和訓練，讓自己和公司隨時迎接世界的轉變。在逆境時，堅持自己的信念，尋找各種可能性。

最近這兩年，對我們來說，絕對是公司成立二十年以來的最大挑戰。因為疫情，不單是海外登山團，或是本地培訓課程，差不多完全停頓。在這困難的大環境下，John從不會怨天由人，亦不會停下來等待世界回復正常，反而是嘗試了很多不同的可能性。

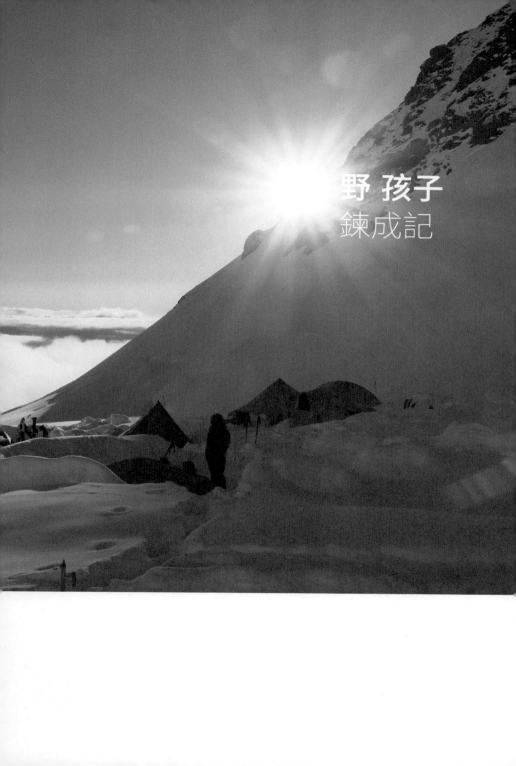

野 孩子
鍊成記

野孩子鍊成記

啟蒙濕身之旅

應該是父母擔心我學壞吧？否則怎會安排還是小學生的我參加幼童軍？

其實，很感謝父母鼓勵我加入童軍，讓我有機會接觸大自然。做童軍，當然要去遠足啦！記得我背着一個「八爪魚」背囊，還有一個鋁製水壺和一組子母餐盒，穿上了步操鞋出發，情節雖然不能仔細回憶，但仍記得那是一個很辛苦的遠足訓練。

下大雨，渾身濕透！加上睡在舊式的A字型帳篷裏，一定滲水！一覺醒來，整個睡袋都吸滿水（相信不少童軍朋友都有類似經驗）。前輩、導師永遠都這樣說：「遇到困境，就當作是一個磨練自己的機會。」但當時我是小朋友，當然會埋怨，會不開心，這是人之常情，後來，經過導師多番指導，經驗日漸累積起來，遠足朋友之間常互相增益，自己又閱讀了更多戶外書籍，逐漸能分辨各種裝備的性能，亦明白擁有良好體能的重要性，於是越來越享受戶外活動的樂趣了。

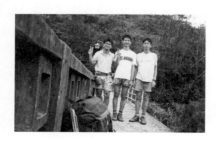

當年與兩位中學好同學一起到大嶼山遠足，至今我們依舊每年相約去遠足露營。

　　不過，我認真看待遠足這項運動，應該是由中學二年級開始，當時有一位同學（上圖中間）擴闊了我對戶外活動的眼界。每逢學校放假，我們就一起遠足露營，可以說是到了着迷的程度。直至高中，報讀香港外展訓練學校戶外訓練課程，活動讓我思考人生的價值觀，啟發了我對未來生活的想像。

　　之後，我又報讀了坊間一些攀岩和獨木舟訓練課程。中學畢業後，由於學術成績不算理想，我沒考慮繼續升學，選擇參加當時外展學校同學會的登山小組，認識了當時外展學校總教練林澤錦先生（David Lam），從而得知學校剛好要聘請戶外導師。

1988年參加第一次十天外展訓練課程，課程最後一天，大家來個經典的結業大合照。

1991年第一次探訪日本長野縣冬季雪山。

右：我中學時代的好同學簡浩明。

　　1992年3月，我入職成為香港外展學校導師。工作從不輕鬆，例如進行帆船訓練課程，我和學生一起與大自然搏鬥，一同經歷驚濤駭浪。也曾參與學校的外訪工作，到馬來西亞沙巴外展學校、日本外展學校和非洲肯尼亞外展學校，與當地教練們一起帶領學生進行戶外探險活動，這一切一切，開啟了我的生命歷程，亦奠定了自己對戶外探險活動的看法。任職三年半期間，落實了我的人生價值觀。雖然這份工作對體能要求甚高，有時難免勞累，但外展工作帶給我的心靈滿足，可以說是工作以外額外的獎勵。

　　離開外展學校後，我轉往哥爾夫球場擔任管理工作，與此同時，又報讀香港大學運動及康樂管理課程，大概是同一時期，亦報考運動攀登教練。還記得1997年有一個很特別的義務教練工作，就是協助香港大學帶領學員參加7月1日舉行的「慶回歸攀登青海省玉珠峰」登山活動。

　　隨後數年，不時與大學協辦海外攀登活動，前往珠峰大本營、日本雪山及尼泊爾等地遠足。幾年間，讓我得到籌辦海外遠征活動的寶貴實戰經驗，為未來攀登夢奠下強大的基石。

　　我也曾在公營機構擔任體育老師和中心主管的工作，可是，這類工作的性質，與我過去戶外工作時所認同的理念及想法，完全背道而馳，最終我決定放膽一試做生意，成立一家以人為本的培訓顧問公司，繼續行自己的人生路。

做生意的確有很多挑戰，但有一點可以好肯定的就是，做生意等同冒險，亦等同攀山者心態，首先要發現自己目標，繼而不斷磨練自己，提升能力到一個自己可接受的階段，才能接受創業這個挑戰，同時要訂立長遠而符合現實的標準，最後還要能夠得到身邊人認同。

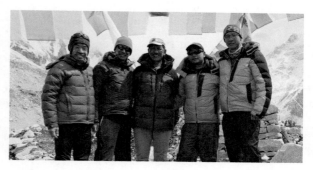

第一次由我公司帶領兩位香港朋友攀登世界最高峰；（中間）世界知名尼泊爾登山嚮導 Phurba Tashi（過往曾三十次登上 8000 米山峰）為我們在大本營祈福。

成立了公司，往後的日子就是一個不停探索的旅程，我要抓緊每一個機遇，像登山一樣，到達一個目的地後，好好裝備自己，又向着下一個標的進發。

這就是我，一個喜愛戶外活動的大男孩！當年那個背着「八爪魚」背囊，穿着步操鞋遠足的幼童軍，仍在人生路上帶領着我一步一步向上行。投身社會二十多年，我的體驗都與戶外活動息息相關，經歷的每一件事，遇上的每一個人，共同構築的每一個畫面，都畢生難忘。我向當年那個被雨水淋透身的幼童軍許下諾言：終我此生，都會帶着童稚的眼神，在大自然中探索，並且珍惜當下，欣賞自己。

十九年 的
約會

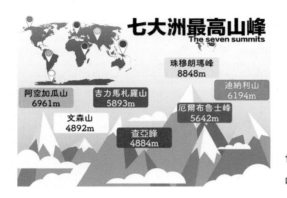

世界七大洲最高峰位置圖

鳴謝「嵐山樂活」提供圖片

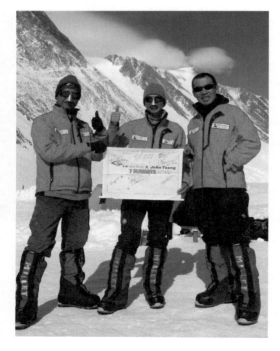

2012年1月6日，我和兩位好友Raymond（左）及Haston（右）站立在南極洲最高點，完成我第一次攀登世界七大洲最高點的最後一站。

第一次登大山，我想說的是...

　　1994年，我任職外展學校期間，向校方成功申請成為海外實習導師，為期一個半月。我與一眾香港學員，參加了由非洲肯尼亞外展學校舉辦的課程。這是一項國際課程，除了當地學員外，還有來自香港及英國的參加者，讓我有機會和其他國籍學員交流，體驗了不同的生活。

　　課程包括攀登肯尼亞山 Mt. Kenya Pt. Lenana,（4895米）和野外攀岩，還有學習非洲草原上的戶外生活技巧。學校位置鄰近坦桑尼亞的非洲屋脊邊境，課程完結後，我相約一名學員一同前往攀登。坦桑尼亞國家公園規定，登山必須聘用當地嚮導，進行為期五日四夜的旅程。我倆旅費緊絀，於是用最省錢的方法，借用了學校帳篷、睡袋和爐具，每天自行煮食，又刪減聘用挑夫開支，自行背負裝備，不顧後果地挑戰一座接近6000米的山峰。

　　肯尼亞山雖然位於赤道附近，山頂卻終年積雪，形成不同景觀。登山人士首先進入熱帶原始森林，然後經過高原植林區，再穿越高山沙漠，最後到達山頂巨大冰川，一段數天的旅程猶如經歷了四季，十分奇妙。

　　我們選擇了 Rongai 路線，最後一天的路程由（4700米）出發，凌晨12點開始動身。上山路段呈S型，彎彎曲曲，延綿不斷，行着行着，山路彷似無窮無盡一般。終於來到火山口邊緣（Gilman Point，5681米），最後到達山頂最高點（Uhuru Peak，5895米）。我們由山頂下降至 Kibo Hut（4750米），再下達 Horombo Hut（3600米），一

直去到沙石蓬鬆、景觀開揚的大直路段。到達營地已是午後四時左右。感謝天公造美,我們終於順利完成旅程。當時我十分疲累,感到體能已超過負荷,不過心情仍是愉快的。這次成功登上了一座大山,激勵我要累積更多能量,繼續向攀山這方向發展。

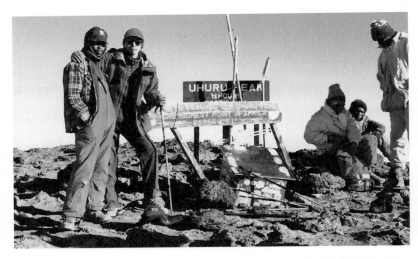

首次踏足非洲之巔 - 吉力馬札羅山 - 世界上最高的獨立山峰。

北美洲(美國)– 2003

矛盾人生

　　除了登山,人生大部分時間也要落地生活:結婚、工作、轉職、讀書,2001年成立自己公司。到了2003年,第二次攀登七高峰的時刻即將到臨,因我已相約友人Kevin一起前往阿拉斯加攀山。這本應是令我興奮期待的事,無奈我未能全心全意向山仰望,因地上還有許多掛礙。

這一年春天，香港爆發嚴重急性呼吸道症侯群，坊間稱非典型肺炎，又俗稱沙士（SARS），而我太太當時懷有四個多月身孕。人生交叉點。我還要按原訂計劃出發嗎？

身邊的親人、朋友、同事關心詢問，越來越多人勸阻我。我心底裏很想登山，但連我自己都不斷在腦海裏問自己：究竟登山意義是甚麼？成功登頂有好處嗎？不怕受傷嗎？不怕命喪大自然嗎？放下家人去登山，不是太任性了嗎？

不過……所有行程都安排妥當了……

如果放棄，多月來刻苦訓練，就這樣白白浪費了……

小朋友出生後，可能沒有太多時間或機會再次登山了……

做人，永遠活在矛盾之中。

我承認當下是自私的，覺得這機會可一不可再，很想好好珍惜，決定如期出發往美國。

巧遇枕頭自私怪

吸引我不顧一切前往攀登的這座山，被譽為是七頂峰中難度最高的山 —— 德納利峰（Mt. Denali），標高6194米。旅程約三星期，沒有挑夫，途中沒有補給站，日溫差差距極大，日間可高達攝氏40多度，晚間可降至零下40多度，身體背負及拖拉物資的重量達120磅。如能成功攀登，可算是對自己攀山體能的一個肯定。

為安全考量，這一次，我們參加了當地美國的登山公司，趁機會學習阿拉斯加獨有的攀登技術和文化，殊不知，團隊中又遇到值得讓我反思的人和事。

　　一路上，我們運氣似乎不錯，只有兩、三天遇到不理想天氣，其餘時間陽光猛烈，天氣好到不得了！每天離開營地前，領隊都會為各隊員分配物資，大家一起來分擔重量。我們發現團中一位英籍登山隊友，把一個自己帶來沒有摺疊壓縮的睡枕，直接放進背囊，假裝他的行裝已塞滿東西，無法和大家一起分擔責任。可能領隊每次登山都遇到這樣的客人，已見怪不怪。

　　人在惡劣環境下，難免會先為自己利益打算，然後才顧及別人，這是人性醜惡、自私自利的一面，不過，如果我們把困難視作考驗和提醒，把握機會學習解決的方法，這些挑戰就會變為增強自我實力的煉金石；如果我們只為一己私利，逃避團隊責任及義務，這些困難只會變成阻礙我們人生前進的絆腳石。登山多年來，遇見形形式式的人和事，我始終相信發揮人類互助精神，保持積極正面的心態去挑戰自我，才是登山精神所在。

阿拉斯加登山，我第一次背負100公升背囊，並拖載約50多磅物資，還要拖拉上斜，那滋味難以筆墨形容。

登山論人品

　　2004年，我發起組成一隊南美洲攀山隊，這也是我首次正式自組攀山隊，總共六位隊員，一位來自台灣，兩位來自美國，三位（包括我在內）來自香港。12月底，正式出發往智利！目的地是南美洲最高峰 —— 亞空加瓜峰（Aconcagua，6194米），亦被喻為南半球最高峰、亞洲以外最高峰，是地球上僅有非技術性、徒步能到達接近7000米的山峰。

　　每年登山季節，亞空加瓜峰吸引數以千計世界各地攀山者前來攀登，雖說可徒步登山，但成功率卻只有30%，很多攀山者低估了登山實際狀況。這是地球上其中一座山頂長年累月吹狂風的山峰，最高風速可達130公里以上，而且，接近山頂路段地勢險要，需要冒着隨時被狂風吹落山崖的風險。

　　天氣預測準確度，是登頂成功與否的關鍵。「Polish Traverse」是第二熱門路線，行程三天，相對較遠，我們決定走這條路時，沒想到竟會有奇遇。

一個大無賴

　　我們向大本營進發，山上遇見不同國籍登山人士，他們的裝束和我們沒太大分別，就是登山應有的那副登山模樣，突然，出現一位「奇裝異服」的澳洲籍旅人：上身一件短袖上衣，下身一條短褲，背上一個簡單細小的普通背囊。我好奇地想：「難道遇上高人？」於是，我們和他聊起來，發現「高人」根本沒申請進入國家公園的攀山證！他認為收費過高，不願意付錢給國家公園，所以，他算是非法

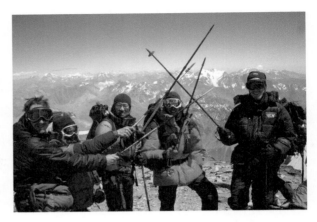

南半球最高點，大家都擺出一個揮棍勝利的姿勢。

闖入。看他一身輕便裝束，當然沒帶備帳篷啦！又沒有足夠攀山裝備！更沒有足夠糧食！大家正在攀登的是一個六、七千米的高峰，不是行家樂徑！這位「高人」如何解決問題呢？

「我到達每一個營地，就請其他登山人士讓我借宿一宵，他們也許邀請我一起用膳。」他回答。

那麼，萬一遇上意外，「高人」裝束如此輕便，難道有輕功脫身？

「萬一遇到危急狀況，應該有人看得見，他們會來救我的。」他很有信心地說。

此「高人」果然與眾不同，可稱之為「無賴」。

實在讓人難以置信！我從未遇見過這麼自私自利的人！不管他是什麼國籍，我相信他絕對無法成功登頂！希望他不要遇上任何意外，以免連累了國家公園拯救人員！危害了別人寶貴的生命！

登山遇見的人和事，常常令我反思。此無賴登山客的態度是一種「冒險精神」嗎？這點可以討論，但在我看來，絕對不是！誠然，山上不乏那些一心要征服大自然，高估自己能力，自誇自大的人，但試問當中多少人能安全到達最高點，而又能全身而退？這麼多年來，遇過不少來自世界各地的登山高手，令人惋惜的是，今天大部分人已遇登山意外身亡。

人生由一個接一個抉擇組成，登山何嘗不是？昂首遠眺，目標就在那個高處，過於大膽嘗試，有可能粉身碎骨；太過保守，又未必能夠到達理想目的地，應該怎樣拿捏平衡點？留待大家慢慢細味。

歐洲（俄羅斯）– 2006

厄爾布魯斯峰

2006年，攀登七大洲最高峰的目標，我已完成了非洲、南美洲和北非洲三個山脈，接下來要數到歐洲和亞洲。當年我在香港營運企業人才培訓公司，舉辦的課程大多集中在10月至翌年3月底，我可以安排夏季出發，剛好有朋友的工作單位主辦了攀登歐洲最高峰 —— 厄爾布魯斯峰（Mt. Elbrus，5642米）的活動，有不少香港人同行，我又可認識一些新朋友了！於是參加了這次行程。

厄爾布魯斯峰位於俄羅斯高加索山區，鄰近格魯吉亞，屬於敏感軍事地區，也是冬季滑雪勝地。登山客登頂可選擇乘搭雪車（Snow Cat）到達4700米左右，才開始徒步出發，天氣良好的話，五個小時左右就可到達山頂位置。

　　與南、北美洲山峰相比，這個山峰相對容易攀登，而且沒有太多危險路段，難度的確較低，可是別忘記該處終年積雪，即使夏季前往，都必須穿着足夠保暖衣物，配戴合適攀登裝備，山上天氣變化也很大，這是最考驗攀山者的地方。

　　厄爾布魯斯峰是七頂峰的歐洲代表，不過，也有人提出法國的勃朗峰（Mt. Mont Blanc，4809米）才是歐洲最高峰，因此，不少挑戰七頂峰的登山者，也把勃朗峰列入攀登計劃之中，這樣就萬無一失了。

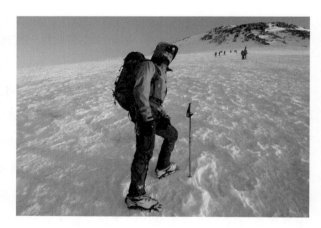

攻頂日，清晨四時出發，從Barrel Hut（3700米）一直到達山頂，攀升高度接近2000米，歷時八小時，對攀山者體能是一個大考驗。

走出低谷，活得無憾

2007年，我和范寧醫生（前無國界醫生主席）成立了一個慈善組織，籌募所得經費用以協助第三世界國家興建校舍。這意念源自2006年一次籌款活動，我們成功籌集足夠善款，前往東非肯尼亞，為一所學校興建了學校圖書館及教員室。親眼目睹當地兒童因而得益，范醫生和我一起萌生了一個信念：我們登山人有能力透過登山活動籌募資金，幫助第三世界國家興建校舍，改善學校設計，讓貧困地區兒童獲得更好的教育資源，幫助他們茁壯成長。

身為人父的我，當時一心要為兒童籌款，卻差點造成人生遺憾，虧欠了自己兒子，這又是當初始料不及的事⋯⋯

放棄與堅持

籌款活動攀爬目標：西藏卓奧友峰（Cho Oyu），8201米，世界第六高峰。

2007年10月1日，早上，霧大。

我和范寧醫生，由嚮導陪同攻頂。由二號營地7200米出發。能見度極低。我們走了不少冤枉路。

到達7600米左右，面前是一幅十多呎岩場，我們必須使用上升器，把自己身體拉上去。由於前頭幾百米路段已虛耗了體力，且前面還有五個多小時才能到頂，我尚能堅持上路，范醫生則接受嚮導勸告，決定退回營地。

　　只剩下我和一名嚮導繼續前進。攀爬過程艱巨。中午時分，我們成功到達山頂。興奮掩蓋不了疲累，我拖着身軀回程下山。

　　安全返抵2號營地。與范醫生及另一名嚮導會合。范醫生見我平安回來仍面有難色，原來他清晨攻頂途中，已經凍傷。是當時未有察覺？還是他不想影響我攻頂決心，故隱而不語？

　　范醫生脫下手套。我差點昏倒。

　　食指和中指冒起了大水泡，像蘋果般大，呈現灰白、灰紅顏色，狀甚恐怖。

　　我們互相安慰，準備明天一早下山求診。

　　10月2日，早上，體力仍然未能回復。

　　下山。范醫生只能靠一隻手控制繩索下山，下降速度十分緩慢。降至7200米，我們到達一個數百米寬的斜坡。

　　為了加快行程及減省體力，我做了一件後悔莫及的天大蠢事！

　　我坐了下來，滑下去！（沒意識到要先把腳下的冰爪脫下來。）

　　加速，加速，加速……

　　轉眼間，速度已超過我控制範圍。想減速已不可能，於是，我又做了一個決定：

　　我用自己雙腳使力煞停。

　　由於冰爪阻力太大，用力之下，身體向前拋，然後，後空翻着地。

　　只聽見自己急促喘氣聲，還來不及恐懼。

　　我低下頭檢視我的右腳，它向右方扭曲成一個不可能出現的形狀。

　　這時，我腦海一片空白。

嚮導飛也似地趕到我身邊，立即用地氈和帆布膠紙把我的腳置正及固定下來。

痛楚，前所未有般劇烈。

迎面而來一隊俄羅斯登山隊，領隊見狀前來了解，立即安排幾位工作人員協助運送我往下面營地。

黃昏。安全到達前進基地營。

翌日，眾人用輪流揹負方式，運送我到達大本營。再經十多小時車程才抵達拉薩醫院就醫。與醫生商量後，住院兩天，期間安裝一個簡單半石膏托，同時亦安排了機位。

戰勝心魔

回港就診。我的狀況是右腿接近腳眼處嚴重骨折。由於事發後小腿被地墊緊緊箍着，導致皮膚受損，醫生建議必須先處理傷口，才能進行手術，以免細菌感染傷口。

醫生叮囑我手術後必須勤做康復治療，又勸誡我不要再去登山，不要做對腳部壓力過大的運動，我的腳傷未必能完全康復過來。心魔再臨，不斷和我對話……

「不能再次登山，人生還有甚麼意義？」心魔問。

10月，是我太太和兒子出生的月份。

我躺在醫院裏，太太早為我準備了一份給兒子的生日禮物，囑咐我在他來訪時親手送給他。

「萬一攀山出了大事，我對得起太太嗎？對得起兒子嗎？」心魔問。

留院一個多月，這是我人生最黑暗的日子，但我不能灰心，一定要盡快康復過來！

每星期接受物理治療，按月覆診，還有找來大學體育老師、教授，教導及協助我進行肌肉平衡和拉筋的訓練。復康初期，緩慢而艱苦。

兩個多月後，開始慢跑訓練，我再次重拾希望。

至於我的攀山同伴范寧醫生，他左手食指及中指因嚴重凍傷，接受手術切除了兩指指頭前端。因我魯莽下決定，造成意外，延誤了范醫生就醫，至今我仍耿耿於懷，深感歉意。

卓奧友峰上跌倒，珠穆朗瑪峰上爬起來

我自認是一個頑固的人，隨着復健的日子一天一天過去，身體漸漸康復過來，我又開始滿腦子新想法。

我就是不甘心！絕不能因為一次登山意外，就令我對這個運動的熱情消退。倒不如從新起步，攀登一座有名氣的山峰，這樣容易被人認識，也容易找到贊助商，也有個好的名目籌款，於是，我萌生了這個念頭：攀登世界最高峰！

為了驗證腳傷康復的程度，同時為登珠峰熱身，我主辦了兩個海外登山團，其中一個，在出發往珠峰前半年成行，攀登非洲屋脊，目的是測試右腳在長時間下山過程中的受壓反應。另一個登山團在2009年初，地點是極度嚴寒的日本北海道，目的是測試長期處於低溫下，傷腳的血液循環是否如常運作。雖然說不上完全康復，但這兩次旅程帶來正面效果，康復之路總算是克服過來了。

　　自從受傷後，每次登山都心有餘悸，下山更是戰戰兢兢，腦海浮現意外發生的片段，身體就好像機器，即時啟動保護機制，肌肉繃緊，藉此提醒我注意腳下每一步。2009年，我第一次站上世界之巔。回程時，右腳的小腿肌肉就是處於這種繃緊狀態，十分消耗體力。

　　全神貫注，集中精神。每走一步，就像時空停頓了一樣。

　　「安全扣要扣穩啊！」身體彷彿用繃緊的肌肉提點着我。

　　回想起來，2007年那次登山意外，成就了今日的我，是我成功登山的基石。

　　登山，固然需要勇氣和膽量來應付終極挑戰，不過，上得到山頂，也只是走了一半路程，要完完整整、安安全全回到家，才算得上是成功登頂。

難道是上天安排？無論登頂、國慶、結婚紀念、病床編號，數字都一樣！不理解西藏醫院醫生沒開止痛藥給我的原因，忍痛下完成固定小腿，安排回港繼續診治。

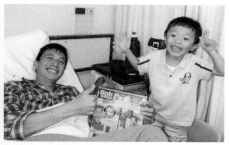

回港躺在病床上，在醫院裏與小兒慶祝生日。

泥濘與塵囂

　　有人以攀登澳洲的科修斯科山（Mt. Kosciuszko，2228米），就算是攀登了大洋洲最高峰，其實不然，大洋洲最高峰已被世界登山人士公認為印度尼西亞的查亞峰（Puncak Jaya，4884米）。

　　由香港出發前往攀登查亞峰，先要到達峇里島，再乘小型飛機前往位於西巴布亞礦產重鎮蒂米卡（Timika），然後再轉機至蘇加帕（Sugapa）地區，從這裏正式徒步出發。

　　要走到大本營，需時五至七天，途中所經過的路況，是我這麼多年來登山及遠足以來，未曾遇見過的，這裏有世上最難穿越的熱帶叢林，也有聳立在冰川湖上，白雪皚皚的山峰。

　　登山路程就由穿越熱帶雨林開始。當地居民與世隔絕，每有飛機到達，人群蜂擁圍觀，場面十分古怪，既是滿足好奇心，也是利益鬥爭的開始。

　　我們的協作單位，除申請特別通行證及登山證外，也要聘用原住民協助搬運物資前往大本營。村民互相爭奪挑夫一職，很多時需要交由村代表處理及調解。

我們的暑期海外活動，從來都離不開登山。澳洲冬季，巧遇十年來最大的雪風暴，與兒子Bob登上澳洲最高峰 —— 科修斯科山（Mt. Kosciuszko，2228米）。

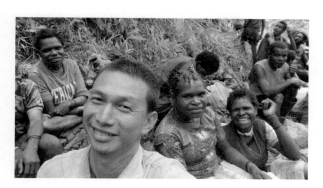

印尼巴布亞原始森林，世界上其中一些僅存的原始部落，彷彿走進侏羅紀恐龍世界。

　　此外，當地屬於戰亂及敏感地區，我們必需妥善處理細節，才能安全出發。

　　每天能行走的距離有限，我們穿越河流的木橋，都是原居民即場採用附近樹木搭建而成，流水湍急，驚險萬分，十分刺激。途中又遇無數沼澤路段，泥濘張力很大，每踏一步，就要用力拖拉另一隻腳起來，步步維艱。叢林內濕度又極高，身上衣物濕透。每一小段路程，都極費氣力。

　　晚飯後，隊員倒頭便睡，希望盡快回復體力。我們像探險隊一樣，在完全沒有人工修飾的路面上行走，四周景色，猶如進入了地球開天闢地時的原始世界，植物、昆蟲、山勢形狀、鋒利岩石、澎湃河谷，構成的景象奇妙而陌生。不少人被這景色吸引而來登山，我相信這是事實，這裏絕對值得專程前來體驗。

　　一個生活極度現代化的香港人，如我，進入一片遠離塵囂的原始叢林，踏着原始人走過的泥土，不禁反思人生，自己追求的到底是甚麼？

　　這也是登山令我最着迷的地方。

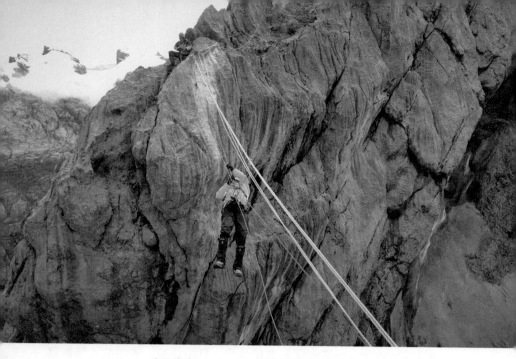

查亞峰（Puncak Jaya）攻頂路段全是岩場及鋒利岩石，但攀爬難度不算太高，當中一段需要利用繩索滑輪橫越，相當有趣，被我稱為「世界最高 Zipline」。

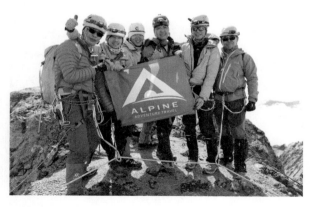

經營登山旅行社最有成就感的一刻，莫過於成功登頂！2017年，首次帶領香港參加者攀登查亞峰。

　　2011年，兩位好友決定一同前往攀登文森峰，我為了幫補旅費，並爭取工作經驗，聯絡了俄羅斯登山公司老闆，最後達成協議，由對方授予我副領隊職銜，協助俄籍領隊帶領五位俄羅斯及兩位香港客人一同前往南極攀登。

　　整個旅程歷時三星期，當中一星期為飛行時間。我們由香港出發，經南非開普敦轉抵智利，再由智利聖地牙哥飛往蓬塔阿雷納斯（Punta Arenas），轉機、等機，已耗掉五十多小時，才到達智利最南端的小市鎮。不過，要到南極大陸，還要多轉兩程飛機，才真真正正抵達大本營，一來一回三萬多公里，肯定是我人生中飛行距離最長的一次旅程。

　　超長途飛行，已經難耐，還要適應各地時差，簡直是日夜顛倒，天地旋轉，幸好有伴同行，難熬的時間很快過去了。

　　人人以為我們去南極登山，就可以順道觀賞企鵝了！實情是，我們前往南極洲的內陸登山，距岸100多公里，除了攀山人士之外，不要說企鵝，任何生物都不見蹤影。

　　不過，企鵝我們倒是有看過的，不在南極，是在智利。由智利前往南極前，還有兩、三天空檔時間，我們趁機觀光，乘船到達有「企鵝島」之稱的馬格達萊納島（Magdalena Island），我們來到這個企鵝及信天翁據點，一下子，十萬隻企鵝就在眼前，十分震撼。

智利蓬塔阿雷納斯 —— 馬格達萊納島（企鵝島），島上有十萬隻麥哲倫企鵝棲息。

　　話說回去那個只有我們這些人類的南極內陸。我們與俄羅斯登山隊一起登山，雖然膚色不同，但與俄羅斯隊友沒有一點隔膜。交談中，理解到中俄關係是雙方建立友誼重要橋梁，所以他們對黃皮膚的中國人感覺份外親切，這也使我自覺背負了特別任務，彷似代表了一個地區的人前來南極，讓我工作起來特別賣力起勁！

　　擔任副領隊，我得到俄羅斯領隊信任，事無大小，必經我手。在大本營與營地經理及其他領隊開會、了解緊急拯救步驟、定時無線電接收天氣報告、架設帳篷、搬運物資、行進間帶領，以至煮早餐、晚餐，都是工作一部分。南極夏季24小時日照，工作時間不分晝夜。記得有天工作完畢看手錶，原來已由早上6時工作至晚上11時半了！這才休息。

　　這裏的攀登工作，差不多天天如是，確是一次難得的工作體驗，每晚回到帳篷，躺下不到一分鐘，即熟睡到明天。如是這般，兩星期的時間和汗水，在極地緩慢的節奏中流走。

　　這次登山體驗異常愉快，俄羅斯隊友極之好客，每次用餐，都以伏特加款待我們。由於團隊裝備和登山食物都從俄羅斯運送而來，讓我們感受到俄羅斯登山文化。

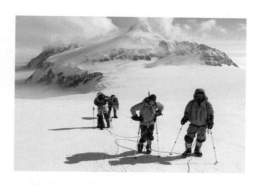

南極洲就是一片白色的大陸，山峰處於內陸，離開海洋百多公里，沒有動物生活，也沒有植物生長，攀爬季節為南半球夏季，24小時日光，攀登隊員在一望無際的環境下前進。

首次以副嚮導身份，協助俄羅斯攀山隊，一同前往南極洲文森峰。

　　南極洲這一站完成了！世界七大洲每一個最高峰我都踏足過了，覺得是完成了一件事，有些開心，沒特別興奮，反而是這許多年來登山遇過的人和事，以及曾帶領香港登山朋友攀上世界七大洲高峰，這些回憶更能觸動我的感受。

　　一個跨越七大洲的人生段落圓滿結束。許多想法在腦裏蠢蠢欲動，新的旅程正等待我出發。

登山所造成的
常見 身體傷害

登山所造成的常見身體傷害

低溫症

　　低溫症是指人體因某些原因而導致散熱的速度比生熱的速度更快，內在體溫急速下降。人體正常體溫約為攝氏37°C，當體溫低於35°C即為低溫症。低溫症通常是由暴露於寒冷天氣或浸入冷水中引起，當體溫異常地下降時，體內器官及神經系統無法正常運作，假如不及時治療，心臟和呼吸系統將完全衰竭，導致死亡。

　　荷里活電影《珠峰浩劫》其中一幕，講述一位登山家在接近山頂位置，因救人而缺氧，並且做出脫掉衣服的行為。事實上，部分低溫症患者死前脫光衣服，這種行為稱為「反常脫衣現象」，低溫影響腦部下丘腦，干擾其調節體溫功能，向身軀傳遞「熱」的錯誤信息，患者因此脫掉衣服。

經驗分享：

　　在日夜溫差極大的高山戶外環境，從白天到晚上，持續進行長時間徒步或攀登活動，體能將隨時間流失。晚間極度寒冷，如果仍進行戶外活動，很容易出現低溫症。

必須注意：

1. 定時補充能量

2. 加穿暖衣

3. 穿戴保暖帽，減低體溫流失

遇到有人出現低溫症症狀，應立即帶患者離開寒冷環境。如環境不許可，也盡量避免停留在當風位置，可以的話，盡快進入帳篷，以地墊置於地上，讓患者躺下，並用羽絨睡袋覆蓋其身體。

假如患者衣服濕透，應將衣物除下。亦可利用熱敷為患者回復體溫，但必須敷在頸部、胸部或腹部，切忌在其手腳部位進行熱敷，此舉導致冰冷血液回流到心臟、肺部和大腦，使核心體溫持續下降。

凍傷

人體暴露於嚴寒氣溫下，血流速度減慢，在身體組織內形成冰晶，從而導致嚴重甚至永久性的傷害。長期暴露於氣溫低、濕度高、海拔高的戶外環境，身體血管較少的部位容易被凍傷，皮膚由白變紅，再變黑，嚴重可致壞死。

凍傷初期，皮膚出現針刺及麻痺感，皮膚變色，若傷及表皮會呈現透明的水泡。水泡如果帶血，代表凍傷位置更深層，到達皮下脂肪、筋腱、肌肉或骨。

研究發現，攝氏-15°C以下，凍傷風險增加。濕氣重及低氧的環境可導致缺氧性受傷。凍傷最常出現於手指、腳趾、耳朵及面頰等血管較少、皮膚較薄的位置。嚴重者皮膚變黑，出現壞疽，甚至永久壞死，需要截肢。

經驗分享：

凍傷是登山者最大挑戰之一。高海拔地區，空氣稀薄，身體為了保持重要器官機能正常運作，對於離開心臟較遠的肢體，減慢血液循環速度，因此手、腳、面頰最容易受凍傷。另一原因是人體缺水，致使血液流速減慢。

注意：

1. 即使天氣寒冷使飲水意欲減低，也要謹記常飲水。

2. 保持頭腦清醒。

3. 常備一雙乾爽的保暖手套，可避免手部過於冰冷，也能增加手指靈活性，有利進行裝拆安全繩索等微細動作。

4. 活動中，手掌排汗，汗水卻沒辦法排出手套外，當活動開始減慢或停下來，雙手迅即感覺冰冷，甚至麻痺，這時候可能已出現輕微凍傷。萬一未能夠即時更換手套，謹記做以下動作：緊握拳頭，再放鬆（重複）。此動作可加速手指血液循環，縱使當下不能回復正常溫度，但肯定有助維持狀態，阻止手指凍傷情況惡化。

皮膚灼傷

由於反射作用，太陽紫外線在雪地比在沙灘強2.5倍，更易損害眼睛。此外，高海拔地區紫外線強度也比平地高。登山裝束一般都覆蓋了大部分身體及皮膚，餘下的部位，包括眼睛、面部、嘴唇、頸部和手掌，容易暴露於猛烈陽光下。嚴重灼傷可致患處紅腫、脫皮，極之痛楚。

經驗分享：

1. 太陽油放在隨手可取用的口袋裏。
2. 皮膚暴露於陽光下，就需要塗上大量太陽油。
3. 塗上防曬指數高的潤唇膏。

雪盲症

雪地對日光的反射率接近95%，直視雪地猶如直視陽光，視網膜受強烈日光刺激，出現暫時性失明症狀，稱為雪盲症。常出現於攀登高山、雪地，又或是極地的探險者身上。

經驗分享：

預防雪盲症，最簡單有效的方法就是選擇能夠有效遮擋紫外線的墨鏡，可以減少紫外線對視網膜的傷害。

　　高山症，又稱高地綜合症、高山反應、高原反應，通常出現在2500米以上高原。隨着海拔逐漸增加，大氣壓力逐漸降低，人體獲得的氧氣也隨之降低，引致出現急性病理變化。

　　患者初期有頭痛、失眠、容易暴躁、食慾不振等症狀，面部、手及腳部浮腫。有可能發展成慢性高山病，出現高山肺水腫，重症者可進一步發展為高山腦水腫，嚴重時患者可能昏迷，危及性命。

　　高山症與登高速度、睡眠的海拔高度、高地逗留時間、體力消耗、遺傳因子等有關。似乎年輕和身體壯健的人較常出現症狀，長者有可能由於新陳代謝慢些，所以出現高山反應的機會相對較低，此外，過勞、精神緊張、脫水、受寒或患上呼吸道感染，都會增加出現高山症的風險。

經驗分享：

- 前往高海拔地區前，請先諮詢醫生意見，檢查身體，評估健康狀況。低氧氣壓環境會令心肺疾病惡化，務必留心。
- 出發前，不要訓練過度，以免患上感冒或其他不適症狀。
- 策劃行程時，預留兩至三天為適應期
- 高山氣候溫差極大，時刻注意保暖

- 每天需要攝取大量水分
- 登山時慢慢上山，不可操之過急，使身體有足夠時間對氧氣
 壓力的轉變作出適應。
- 白天攀登高一些，晚上睡在低一些的地點。
- 每日攀升高度不多於500米
- 如高山症狀持續，或有惡化趨勢，如環境許可，盡快下山。

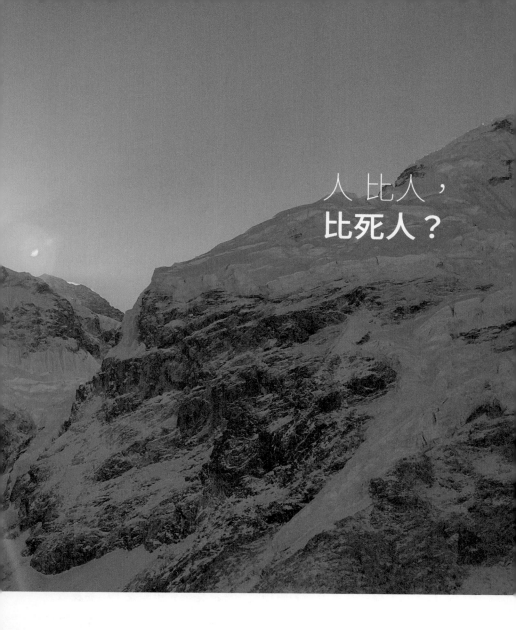

人比人，
比死人？

人比人，比死人？

2011年，我計劃完成攀登世界七大洲最高峰，當中的大洋洲分別由幾十個大大小小的島國組成，包括澳洲、印尼、新西蘭、巴布亞新幾內亞、斐濟、所羅門群島等等，大洋洲最高峰查亞峰（Puncak Jaya，4884米）位於印尼巴布亞省內的巴布亞西，要前往這個山區已經很不容易，到達印尼峇里島後，還要轉乘內陸機「蒂米卡」，不要以為是內陸機，航程一定很短，事實上飛行距離有2500多公里那麼遠，基本上是橫越了所有印尼島嶼。

巴布亞西以礦產著名，世界最大金鑛之一，亦是世界第二大銅礦（格拉斯伯格礦，Grasberg mine）的所在地。居住於這個山區的部落，都過着原始人的生活，以採摘野生植物、種植簡單農作物和打獵為生。由於每年都有登山客到來，為部落帶來了工作機會，他們可以做挑夫賺取報酬。對這些原住民來說，生活等於生存，沒有什麼享樂享受可言。

另外，香港人到尼泊爾遠足、登山或旅遊，對這個國家的認識可能只局限於旅遊區。旅遊熱點的居民比較有機會從事旅遊業等相關工作，也算是有個生計，但普通遊客不會踏足的非旅遊開發區，居民可能連最基本的電力設施及電訊網絡都嚴重缺乏，小朋友每天要走幾公里路才能到達最近的學校上課，有些孩子的家人需要在另一地區工作，他們放學回家後，小小年紀還要負責煮飯，自己料理家事，這些真實的生活境況，是一般遊客想像不到的。

我每年前往尼泊爾登山，途中遇到的，絕大部分都是那些比較貧窮的居民，加上當地政府貪污腐敗，收取昂貴的登山證費用，這些收益，據我多年觀察，應該未有惠及當地居民，那到底落在誰人手上呢？就沒人知道了。當地居民生活在這種環境裏，似乎好像習以為常，沒有怨天尤人，我和他們相處時間久了，不禁反思我們這個城市的生活。埋怨，是香港人的家常便飯，這個我理解，香港貧富差距極大，又是全球最貴樓價城市之一，在這裏生活絕非易事，但我們感受生活質素的高或低，有時可能只出於一種比較心態。

人比人，比死人。每個人都習慣把自己與別人相比，自大的人喜愛將自己最擅長的技能與別人不擅長的地方相比，突顯別人的不足，令自己感覺高人一等；也有自卑的人與人比不足，覺得自己技不如人。做人習慣了這樣的話，就會看不清別人和自己的優、缺點。登山旅途中，我們常遇到與城市人生活截然不同的族群，我視這些相遇為學習良機，藉以反思我們這種「人比人，比死人」的心態。當我們能尊重別人的生活方式，同時正視別人的優點時，就會努力地學習對方的長處，做人將會更積極，更達觀。

人何苦要比人？

倒不如比山高，比地大，比心寬。

從登山口徒步至大本營途中，經過原住民村落，見他們正生火煙燻植物，用途不明，可能是燻製食物或製作顏料。

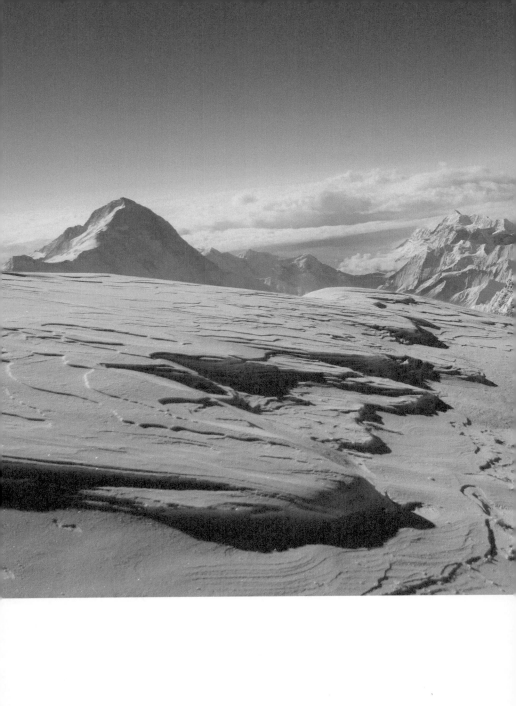

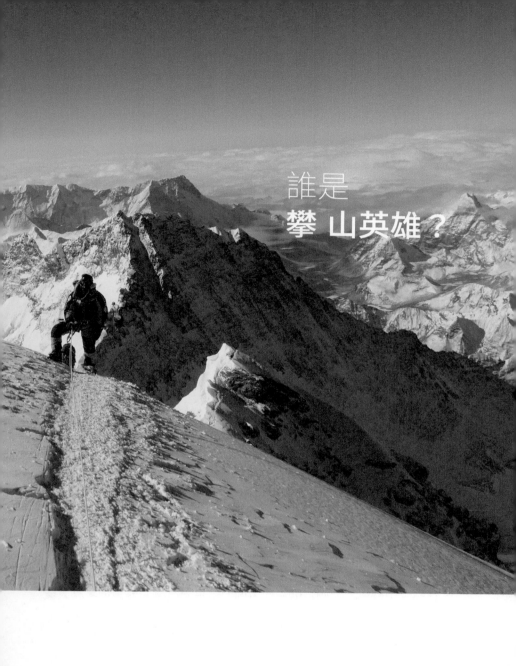

誰是
攀 山英雄？

誰是攀山英雄？

你計劃攀登世界最高峰，以為自己將要成為一位專業登山人士了，如果有這樣的想法，你應該是一個大蠢材！

各路攀山人士雲集尼泊爾，準備由此登上喜瑪拉雅山，當然你也計劃前往，那麼，即將成為登山專家的你，需要聘請嚮導嗎？如果需要的話，以下是我的經驗，供你反思：

尼泊爾高山地區生活的居民大多以務農為生，以遠足及登山嚮導為生計的則以雪巴族人（Sherpa）為主，而且歷史悠久，據我所理解，不是每一位登山嚮導都嚮往這種職業，可能只是為了生計而入行。

由於高地空氣稀薄，溫差極大，農作物只有馬鈴薯，即使有小部分地區的地理環境適合種植蔬菜，產量仍然十分少，農民收入不夠一家糊口。反觀登山嚮導，雖然他們工作隨時要冒生命危險，而且極度艱苦，但每年賺取的美元比尼泊爾任何職業都高，其實也是生活逼人。

只有極少數來自西方的登山人士，不必僱用挑夫，也不需要嚮導，更不使用氧氣設備，而能成功登頂，其餘大部分登山者，必須依賴登山嚮導為他們打點一切，例如預先到達每一個營地為客人架設物資帳篷，安排飲食及氧氣設備，客人才有機會嘗試登頂的滋味。

2009年在珠峰大本營，我邀請Apa合照，完成後他還給我鼓勵，祝願大家成功登頂。
（Apa Sherpa，19次登上世界最高峰，2009年健力士世界紀錄保持者。）

為了妥善地提供這種服務，登山嚮導往往需要從大本營至山頂來回十多次！由大本營往一號營地那段路程，是攀登喜馬拉雅山最危險的路段，需要攀過無窮無盡超巨大的冰塔，無論你技術多好，速度多快，路途上萬一遇到雪崩，必有傷亡，所以每次嚮導們穿越該路段都會祈福，祈求山神保佑他們一路平安。登山嚮導帶領客人順利登頂後，回程時大家速度放慢，又有機會遇上壞天氣，有可能凍傷手指、腳趾。嚮導們間中又要為一些不聽從指導的登山客人冒上額外風險。

雪巴族人具有得天獨厚的本能，天生適應高海拔地區氣候，能夠在極度嚴峻的大自然中生存，加上尼泊爾山區居民大多是藏傳佛教徒，尊重大自然，而且，自1953年英國人首登珠峰後，英國登山文化影響了雪巴族嚮導的工作方式，客人樂於接受雪巴人的服務。

任何一位雪巴嚮導，攀登珠峰次數隨便都有十次八次，我與他們相比，實力相差實在太遠！對他們來說，攀登珠峰是謀求生計，而我只是追求夢想，所以我永遠對他們懷抱崇敬之心，從來沒有把他們視為員工或下屬，一刻都沒有。

位於喜馬拉雅山區其中一個村莊Khumjung，3800米，居民正
在收割馬鈴薯，這是他們主要食糧。

We met in 2007 and climbed Cho-Oyu expedition together. Since our first expedition, we have been working together as a team. We organize trekking and expedition in Nepal, Tibet and Pakistan. We have climbed high mountains like Everest (both sides in Nepal and Tibet), Manaslu, G1, G2, and many smaller trekking peaks below 7000m.

John has good knowledge about organizing trekking and expeditions. I have learnt many things from him. He is very skillful at leading teams. I'm very proud of him. I'm very lucky to have him as my friend, or I should say as a brother. Interestingly enough, we were born on the same day and same time! I thank God for sending us to this Earth in this way. Even though we grew up in different countries, God has made us meet each other eventually and become good friends.

We have a lot of good experiences doing community work in Nepal. I'm thankful to him for his support for the people of my village. Because of him, I have the chance to help my community. Around the Everest region, everyone knows him very well for his good deeds.

When he travels to Nepal, he brings clothes to distribute to local people. After Nepal's earthquake in 2015, he started a fundraising campaign for us. In Khumjung village, 30 houses have been rebuilt through his help.

When my community needs help, I ask for his support. He is always positive and gives me

suggestions. It gives me the drive to work for my community with greater energy. We will continue to look up to him for advice.

Once again, I thank you, John, my brother.

Mountain Guide
Pasang Dawa Sherpa

（原文英文，中文翻譯）

我和John相識於2007年，那年我們一起攀登卓奧友峰。之後我們共組團隊，合作無間，籌劃尼泊爾、西藏和巴基斯坦的登山活動和攀山隊。我們曾登頂的世界高峰包括珠穆朗瑪峰（尼泊爾和西藏兩面南北坡）、馬那斯鹿峰、G1、G2和許許多多7000米之下的山峰。

John籌劃登山活動和攀山隊的知識豐富，讓我獲益良多。他是上佳的團隊領袖，我為他驕傲。能和他做朋友，或應說是做兄弟，我實在有幸。巧合的是我和他是同日同時間出生的！感謝神這樣子把我們送到這地球上。縱使我們在不同的國度成長，神讓我們終於相遇並成為好友。

我們在尼泊爾的社區工作有着許多很美好的經歷。我很感激他對我村莊同鄉的支持。因為他，我有機會幫助自己的社區。珠峰周邊的山區裏，無人不曉John和他的善行。

每次John到尼泊爾，他都會帶上衣物送給當地人。2015年大地震後，他更為我們發起籌款活動。昆瓊村裏有三十間房子因他的協助得以重建。

每當我的社區需要幫助，我都會請他支持。John總是積極正面並給我意見，驅使我有更大能量服務社區。我們定當繼續以他為師。

John我的好兄弟，再一次謝謝你。

Pasang Dawa Sherpa
登山嚮導

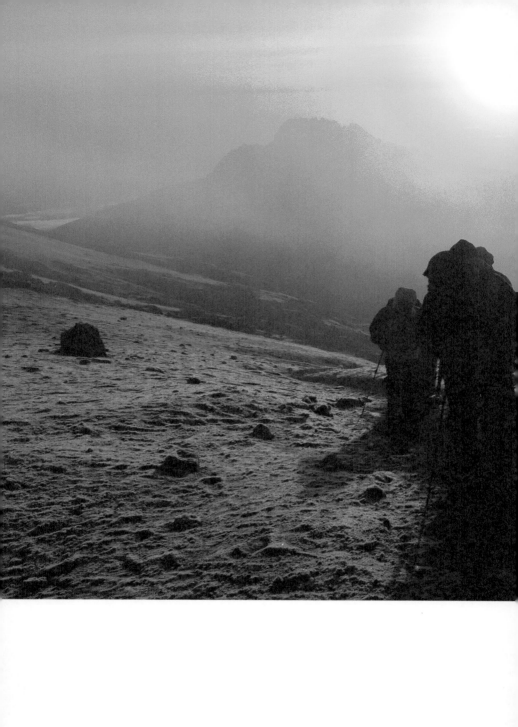

際遇、命運
和 堅持

際遇、命運和堅持

夏伯渝先生背景介紹：

　　1949年生，中國登山家，中國登山協會工作人員，中國第一位嘗試攀登珠峰的殘疾人士。夏伯渝曾是中國國家登山隊主力隊員。1975年，他首次挑戰攀登珠峰時，因嚴重凍傷，雙腿小腿截肢。但這沒有阻斷他的登山夢。裝上義肢後，夏先生繼續鍛煉，準備了四十三年後，終於在2018年5月登上了珠峰峰頂。

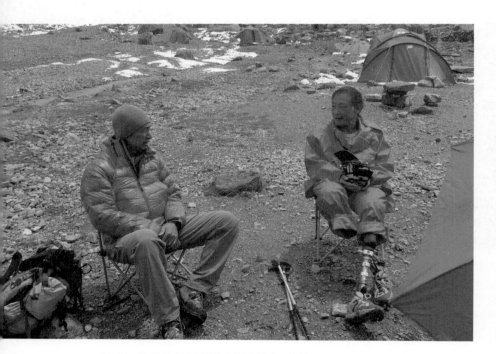

2012年6月，我和幾位香港朋友到新疆登山，機緣巧合下在大本營認識夏伯渝老師。

　　2012年初，與一位朋友相聚閒談間，提及去年攀登新疆慕士塔格峰（7501米），他因高山反應，到達一號營地之後折返。朋友計劃6月再去，剛好我有空檔，就決定一同前往。消息在登山朋友間傳開來，大家相繼加入，最後一共聚集了九位香港人同行。

　　當時主辦單位為深圳登山協會，由當地登山組織支援及統籌，這應該是我第一次參加同類型登山活動。參加者來自不同省份，當然最多為廣東省，所以分隊的時候，我們香港隊當中也有來自中山及廣州的登山隊員，透過他們，得知夏老師也參與了這次活動，作為他攀登世界最高峰的試金石。

　　隊員介紹夏老師給我認識，他的堅毅震撼了我。這位已退休的63歲登山前輩，早年因登山意外失去雙腳，但仍然擁有強大信念，矢志於臨終前必須攀上世界之巔，才覺人生無憾。夏老師的勇氣和魄力無人能及，聽完他這番話，我不禁自問：到了他這個年紀，我是否仍然有這樣的勇氣和能量？

　　雖然這次登山沒有甚麼創舉，但總算從其他人身上看到我自己對登山態度的堅持和用心，而這次與夏老師相遇，竟展開了我和他一段長達三年的攀登世界最高峰奇遇之旅，那是後話。

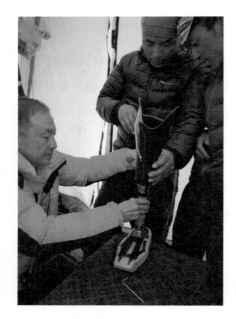

夏老師的第二隻腳：
碳纖維＋鈦合金＋冰爪

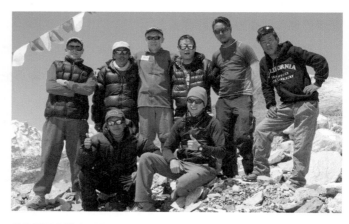

我與雪巴人攀山團隊及夏老師到達大本營後的合照。第一次攀登，找來
三位高山嚮度照顧夏老師。

　　這次登山活動，我是帶領人，要協助朋友攀登山峰，過程中，中國登山服務公司的安排，真是令人嘆為觀止！實在令我大開眼界！參加梯隊過多，每隊攀山者眾，安排裝備、住宿、帳幕及膳食，對服務公司來說挑戰巨大，但也是一個很好的機會表現公司實力，可惜，他們都以利益為依歸，不考慮登山者登山經驗，也不顧及天氣狀況，從而作出對應安排，只要時間與梯隊不配合，他們沒有提出其他應變方法，就直接取消攻頂安排。

　　記得在高山適應途中，我們隊到達2號高山營地後，才發現登山服務公司沒有為我們準備食物，我當時十分氣憤！還記得一件趣事，隊員每天出發向下一個高山營地前進，到達營地後需要有帳篷，但他們完全沒有分配機制，每次到埗後都要參加者以先到先選的方式取用。大家當然都想爭取到地面較平坦和位置較理想的帳篷，而我比較幸運，登山體能比其他國內朋友較為理想，每次總是我和嚮導首先抵達營地，所以可以為隊友優先挑選帳幕，也算是我對隊友的一點點支持。

　　攻頂數天前，我終於能與服務公司負責人直接對話，最後雙方達成協議，容許我們到達3號營地後，再視乎當時天氣狀況，才決定攻頂與否，而不是由他們單方面任意取消行程。我們攻頂那天早上，我覺得天氣還可，有點風，霧又大，與登山嚮導商量後，我堅持繼續行進。原定五小時的攻頂路段，因大霧關係，最後花了11個小時，才能接近山頂位置，但風勢未見減弱，能見度亦很差，雖然如此，我們三位香港人及數位國內登山者都能到達前鋒位置。

安全回到大本營後，我發現左手其中兩隻手指輕微凍傷，算是幸運了，總算完成行程。回家路上不斷重複思索攻頂片段，有人中途已放棄，有朋友提出回程，但被我婉拒，勸勉他堅持下去。作為帶領者，我堅定不移的信心感染了身邊的人，朋友們決定一起攻頂，即使最後大家只能抵達前峰，也算是成功了，這次經歷，讓我對自己又認識多了一些。

再遇並非偶然

旅程後，沒想過與夏老師有緣再聚，但命運似乎為我安排了一個考驗。

2014年初，收到國內登山朋友邀請，由我負責帶領夏老師攀登世界最高峰。與尼泊爾朋友商議後，落實2014年4月出發。

協助失去雙腳的夏老師攀登前，要重新了解原本已熟悉的登山細節，也要提早安排適當設施，包括在大本營洗手間和浴室內加裝座椅。此外，亦要和尼泊爾高山嚮導一起學習如何協助夏老師更換義肢（雪爪義肢）。

我從未與傷殘人士一起生活過，和夏老師在尼泊爾一起生活了一個多月，觀察到他的活動非但沒有任何障礙，而且竟然和平日住在北京時一樣使用冷水洗澡！這個驚人發現實在太震撼我了！夏老師這個超乎常人能耐的習慣，至今我仍記憶猶新。

終於到了我們第一次一同攀登的日子。

一般而言，攀登珠峰前，我們首先在加德滿都檢查好所有裝備，辦理登山證後，乘坐內陸小型飛機到達山區小鎮盧卡拉（Lukla），然後徒步80多公里，大概十多天到達珠峰大本營，途中我們會攀登羅布崎峰（Loboche East，6119米）作為體能訓練和適應高度。然而，就在我們到達大本營前一、兩天，發生了一宗嚴重事件，營地裏彌漫着一股悲哀氣氛……

4月18日，早上6時30分右，接近一號營地，位於攀登者必經路段上的「絨布冰川」，發生前所未有巨大雪崩事件，導致十六人罹難，大部分遇難者為當地登山嚮導。登山季節開季初期，他們負責搬運客人裝備，需要不斷來回橫越絨布冰川。這些雪巴人嚮導，就算在不同登山公司工作，大部分都互相認識，他們是鄰居，甚至是兄弟或親人，意外發生後，愁雲慘霧的雪地裏湧起一股躁動。

由於當地負責登山前期準備工作的人員展開爭取高山嚮導工作權益的行動，為了向政府施壓，他們不准客人或嚮導進入絨布冰川，直至政府官員和他們會面，並商討解決問題的方案為止。2014年尼泊爾珠峰登山季節亦就此完結。

是我們運氣不好？還是夏老師沒有被山神眷戀？也可能是我和夏老師一起登山的時機未到吧？我們從大本營打道回家，沒有太難受，這可能是山神的啟示，要我們多準備一年……

　　2015年，我們和夏老師再度出發！這次前往大本營前，聯同我香港的客人一起先到尼泊爾攀登島峰（Island Peak，6189米），也正好作為夏老師6000米的高度適應。

　　一年前絨布冰川發生巨大雪崩後，當地官方開路人員，架設了一條危險成分相對較低的路段，供所有登山者使用。如往常一樣，我們順利到達大本營及整理裝備儀器，與嚮導商議後，本來已訂下26日出發到二號營地，作為第一輪高度適應，奈何山神又再度發出啟示。

　　2015年4月25日，星期六。我和夏老師正在午膳，餐枱和帳篷突然猛烈搖晃，當時以為絨布冰川再次發生巨大雪崩，走出帳篷外察看，聽見有人大聲呼喊：「Earthquake!」原來當日上午11時56分，尼泊爾發生黎克特製7.8級大地震，這個「尼泊爾世紀大地震」持續超過一分鐘。大本營位處國界之上，被高山圍繞，地震誘發了雪崩，我第一次感受到死亡威脅。

是幸運還是不幸

　　我們紮營的位置遠離大部分登山公司帳幕，即是離登山入口最遠，剛好是受雪崩影響最少的位置，我和夏老師及所有工作人員都沒有受傷，可算是不幸中之大幸，還記得幾天前剛認識了一位香港老師，他們的隊伍比較不幸，聽說有團員死傷，那位老師幸免於難卻逃不過骨折之傷，翌晨已由直升機送往加德滿都的醫院治理。

地震發生數分鐘後，我用衛星電話通知家人及香港公司同事報平安，當時全世界都未知道尼泊爾發生了大地震。往後數天都有餘震，最後我和夏老師決定徒步至大本營附近村莊外的空地紮營，了解情況，再從長計議。

在村莊外紮營了幾天，訊息接收不太理想。我們附近的大本營傷亡慘重，村民喪失家園，甚至遭到滅村。在香港土生土長的我，做夢也想不到竟會親眼目睹這種慘況！

這次地震是尼泊爾八十年來最嚴重的自然災害，國家已徵用了所有私人直升機到各災區做救援工作，我們就算想離開，也不是一件容易的事了。事發後一星期，香港入境處連同保險公司，終於為我們安排了直升機，把我們安全送回加德滿都，再轉機返港。

我和夏老師一起離開了滿目瘡痍的尼泊爾，珠峰計劃又再次暫停。

三年心血也徒然

彷彿有股漩渦般的牽引力，把我和夏老師拉扯在一起。2016年，我們再次向世界最高峰進發！無論成功與否，這也應該是我和夏老師最後一次的攀山約會。

贊助夏老師出征的國內朋友最後一次伸出援手，不過，金額仍未達標。這是夏老師的終極試煉啊！我自掏腰包補貼不足餘額。我們經歷了絨布冰川雪崩及尼泊爾世紀大地震，山神眷顧我們也好，不眷顧也罷，夏老師依然懷抱他最單純想法：只要一日在生，就要鍥而不捨地實現他的珠峰夢。常言道：「人生別留下任何遺憾。」我決心協助夏老師，希望他夢想成真！

但世事又豈能盡如人意？我們第三次嘗試，沒有任何驚喜。

三位雪巴嚮導帶領夏老師前往4號營地嘗試攻頂之際，風力一直沒有減弱，而且天氣轉壞。

清晨時分，天氣較為好轉，他們正式出發。運氣似乎沒有降臨在我們身上，他們只能到達8650米附近位置。對講機傳來嚮導的消息：「山頂風勢加劇，行進速度緩慢，如果我們繼續前進的話，應該沒辦法回來了……」

言下之意是沒有選擇前進的理由，為了保命，回程是唯一出路。

夏老師返抵大本營，眼淚盈眶。遺憾，失落。我看見他那一刻，世界彷彿為他停頓了下來。

三年，雖說沒有佔據人生很長的光陰，但始終堅持了一千個日夜，仍是徒勞無功，實在令人難受！我不禁胡思亂想，難道是山神不願意見證夏老師站立在世界之巔？是因為我沒有陪同夏老師一起攀登嗎？我不太懂風水命理，但老是懷疑我的命格和夏老師相沖，否則怎會接二連三地出現各種意想不到的阻礙呢？夏老師登峰的路途諸事不順，一定是因為我！是我！辜負了夏老師這三年來的信任！

夏老師的太太曾傳訊息給我，表示這次是他最後一次的登峰機會了，家人不會再容許他冒險攀登。這也是攀山者和家人經常出現的矛盾和衝突，而夏老師的情況更複雜，他截肢的部分因攀登而長期受壓，已出現磨損及腫脹的情形，需要回家休養一段頗長時間。他的攀山夢，可以說是暫告一段落。

作為一位登山者，我相信他並沒有因為三次未能成功而放棄攀登。

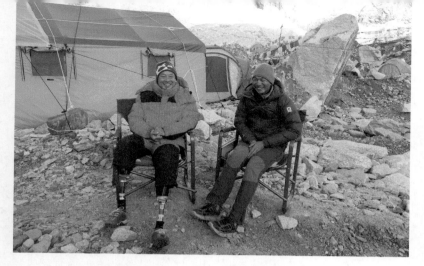

2018年再次與夏老師相聚於珠峰大本營,同時接受中國電視台訪問。

成功屬於堅持到底的人

　　果然!2018年4月,夏老師披上戰衣,再度嘗試。夏老師不屈不撓的精神已令眾人無話可說,也都一起支持。但這一次,因為我始終覺得夏老師的失敗是因為我的緣故,所以我沒有參與,於是,他們便請來另一間尼泊爾登山公司負責安排登山事宜。

　　相信命運自有安排,當時,我剛好也要負責帶領兩位香港客人攀登珠峰,與夏老師再次在大本營相遇,這一次他終於成功了!雖然這次不是由我負責完成他這個堅持了四十多年的夢想。 但我仍然替他高興,為他感到驕傲。

　　這段經歷對我來說也是一個考驗,考驗我如何做人。我是怎樣對待朋友的?我是怎樣待客的?我風險管理能力如何?我懂得人情世故嗎?我信任別人嗎?我的耐力夠強嗎?這三年是一個寶貴的學習歷程,從夏老師身上我看到了「堅持」二字,為追求夢想,堅持到最後的人,永遠是勝利者。

十年
登山 夢

十年登山夢

　　登山對每個人的意義都不一樣，在我而言，不只純粹尋求個人滿足感，更希望能為本港登山愛好者創造機會，也藉此把自己能耐推向另一個層次。

　　成立一支攀山隊，就是我這個想法的體現。

　　感謝辭要說在文前。用上數百天時間準備、訓練，對我而言算是一個投入了全部時間的兼職項目，人生能夠騰出兩年多的時間，來實現一場登山夢，也是一個難能可貴的能耐考驗，我既興奮又感恩，慶幸這項目終於大功告成！感恩得到大家對我的支持！我的家人、朋友、前輩、所有贊助商，還有登山總會及各登山隊隊員：感謝！

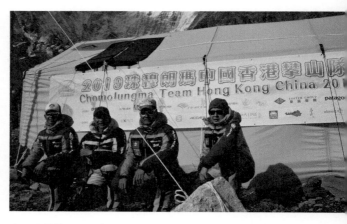

中國香港攀山及攀登總會，在2017年成立珠峰攀山隊。2019年5月22日成功登頂。

副隊長張志輝先生Paul（左一）、隊長盧澤琛先生Sum（右二）、隊員黎樂基先生Rocky（右一）。

　　2009年，第一次攀登世界最高峰。我一個香港人和兩位尼泊爾雪巴朋友自行組織登山隊，大本營附近有星加坡女子隊，距離不遠處亦有台灣隊。台灣隊的陣容實在令我驚訝！珠峰是他們攀登世界七大洲最後一站，完成後將成為第一支台灣官方七頂峰隊伍。

　　當時因為我們要輪流到達2、3號營地處理搬運物資的事，也要時間適應高度，而等待好天氣和休息的日子着實也比較多。大本營生活比較苦悶，倒是到各營地認識新朋友的最好時機。最就近的，就是台灣隊，於是就跟他們聊了幾遍。認識我的朋友都知道我的普通話真的很普通，與台灣人溝通我可以夾雜一些英語，真是最好不過了！

　　台灣隊真是了不起！他們用自己的能力，用自己的品牌，用自己的技術，要證明給全世界看：「我們有同等能力、同樣攀山水準，要來跟世界看齊！」他們成立一支七頂峰登山隊，當中有原住民、科學家、登山家，更得到台灣食品生產商和其他商戶支持，也有台灣醫療團隊實地監察隊員狀況，台灣傳媒更雲集大本營實時報道。

　　反觀香港，香港人也有實力與世界登山家看齊！為甚麼我們就做不到台灣隊那麼高規格呢？我們政府對登山運動的價值觀和着眼點確實有所不同，過去兩、三位攀登珠峰的香港人，都是參加商業登山團隊，以私人名義出發，不是說要來與官方組織比較好壞，只是從一件事例可以看到一個地方重視運動員的程度。

聽聞攀山總會曾籌辦到中國、俄羅斯、尼泊爾等地的登山活動，但這種形式的海外遠征是鳳毛麟角，可能有關方面覺得遠征風險大、經費貴，不值得浪費精力冒險這樣做吧？這種環境下，又怎可能培養出色的登山運動員呢？不過，以上只是我個人一廂情願的一些想法。

另外，人才方面，要團結一群有能力、有性格、有夢想的登山人，又談何容易？我是一個傻傻的人，想做就做，沒有太多牽掛，或者就是這樣的性格，才能和其他人擦出火花，組成攀山隊。

香港要有香港隊

起初，沒甚麼時間表，只是一個空洞的想法，一個純粹滿足個人慾望的想法，憧憬將來成立一支香港攀山隊，與香港登山運動員一起攀登世界最高峰。這十年來，有意無意之間，一小步一小步地，緩慢地，向着這個憧憬走近。我像是拿着攀山扣登岩牆，一邊攀爬，一面把所有登山事件、所有行動、所有想法、所有人物環環相扣地串起來，繩索牢牢扣緊，就成就了香港登山隊。

我相信冥冥中自有主宰，潛意識引領我們發展，只要我們不斷裝備自己，適當的時機到了，把握得住，就有奇妙事情發生，獲得好結果。眼下，新型肺炎疫情發生一年多，形勢使然，兩、三年之內根本無法再次出征了，籌募經費方面可能也是問題。每每和隊友談起2019年登山隊成功出發情形，都覺得我們得天時地利人和，真是幸運到不得了！

2017年，卸下了協助夏老師攀登珠峰的任務後，我覺得成立官方珠峰隊這想法成熟了，是時候付諸行動，於是，寫了一個簡單的計劃書，透過朋友與總會接洽，到奧運大樓和他們的委員會成員見面，講解我的構思，希望這計劃也可成為慶祝總會成立三十五週年紀念活動之一。

　　策劃活動、揀選隊員、海外訓練、籌募款項、招攬義工、與總會協調、邀請朋友參與，直到最後帶隊出發，這些工作都由我一手包辦，將我過去在登山運動中累積得來的種種經驗派上用場。

圓一個夢，要去到幾盡？

　　幻想永遠比現實美好，困難比想像中多，得到別人支持始終是最重要的一環，要得到贊助商點頭不是易事，經商界朋友幫忙，一家鐘錶公司首先願意贊助我們，這無疑是為我們登山隊打下強心針。我亦得到總會支持登山隊的交通費用，減低了隊員在訓練期間的開支。

　　這是一項為期兩年的終極挑戰，挑選合適隊員十分重要。經過體能測試及面試後，有六名隊員入選。訓練包括四次海外訓練，加上在港準備的日子，前前後後算起來，兩年用上一百二十多天，對一般人來說，根本要辭去工作，業餘性質是不能應付訓練的，最後有五位隊員決心特別強，正式投入訓練。

　　第一次海外訓練。作為領隊的我更能以專業的角度去評估各隊員的能力。

　　第二次海外訓練。我刻意揀選了美國阿拉斯加州鄧納利峰——北美洲最高峰，作為我們登山隊的試煉，在阿拉斯加登山，沒有挑夫，沒有嚮導，只有領隊和隊員，一起面對極嚴寒的天氣，不分晝夜的徒步之旅，大家必須分工合作，包括：搭建帳篷、燒水煮飯、往來交替搬運物資等等。這次訓練如能順利登頂，將大大增加成功攀登珠峰的機會。

　　第一次攻頂。風勢太大，有隊員手指、腳趾出現輕微凍傷，出發三個多小時後全隊折返。翌日，第二次攻頂。我們經商議後，決定留下受傷隊員在營地休養，其他隊員繼續嘗試攻頂。經過八個多小時的搏鬥，下午五時終於到達山頂。全部隊員安全返港。

　　2018年10月，第三次海外訓練，挑戰尼泊爾梅樂峰（6476米）。主要有兩個目的，首先是讓隊員了解及適應尼泊爾登山環境，第二是認識我們的雪巴嚮導團隊。我和雪巴人相識十多年，借助這一次訓練，也讓隊員認識他們，一來增加大家對我的信任，二來也可讓團隊增強默契，這絕對是成功關鍵。

　　我沒選擇島峰或羅布崎峰，因為考慮到環繞它們的都是七、八千米的山峰，登頂路段風大，溫度極低，對隊員訓練來說，考驗過於嚴峻；而梅樂峰山峰位置比較偏遠，山勢比較開揚，最高營地達5700米，對隊員克服高山反應，有一定程度的幫助。

　　剩下最後一次海外訓練，籌款進度不理想。我也試過用自己為企業提供培訓的收入支援攀山隊。有人曾說我們冠名為「中國香港登山隊」，找贊助應該十分容易，這簡直是廢話！對我來說，為一整隊人員籌募經費，比我自己一人登珠峰更難！首先，登山隊沒有知名度，很難說服商業贊助商。第二，大部分人認為，攀山是極高風險運動，曾有機構回覆我說：「如果你們出意外，有隊員身亡，絕對會影響我們，有損公司聲譽。」

　　在以往企業培訓工作中，我常和學員分享堅持信念的想法，我們要問自己，你想達成一個想法的強度有多強？有甚麼人和事能動搖你的信念？有沒有一個強而有力的理由去堅持這個信念？現實中未必人人都會支持你，但在云云人海中，總能覓得同路人。

　　成立攀山隊是我人生中最重要的攀山夢，我不介意將我攀山的名聲全部押注下去。但在不認識我們的眾多商戶中，要覓得價值觀相近又認同我們的潛在支持者，談何容易……

決心成就攀山夢

　　第四次攀登訓練，選擇了南美洲，囿於資源所限，想來想去，唯有從領隊旅費中扣減下來，所以，我並沒有和隊員同行，他們自行出發。這次訓練，是四次海外訓練中，攀爬山峰高度最高的，達7000米。我和隊員對話不多，從過去訓練中，亦能感受他們的決心，也目睹他們付出的努力，相信他們一定全力以赴！隊員亦不負所望，圓滿通過這次考驗。

　　2019年1月，合共四次，達一百多天的海外訓練，終於順利完成。感恩。

　　相信我們的決心及表現，已取得總會及贊助機構的信任，我對隊員的攀爬技術及團隊默契充滿信心，我們已有實力上珠峰。從最初記者發佈會、為贊助商做宣傳、分配贊助裝備、召喚義工仗義相助，安排的每一個細節我未必都能盡善，正所謂「人無完人，事無完美」，在這種資源下，登山隊最終也不負大家所望，成功完成使命歸來。

　　再一次感謝各贊助商、親友、隊員。人生最開心的事情，莫過於把空泛的想像，用行動一步一步實現出來。

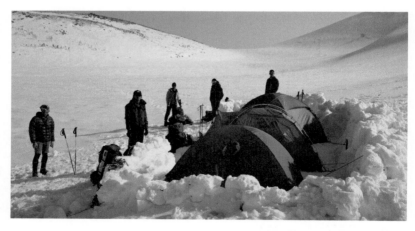

2018年3月，攀山隊第一次海外訓練（日本長野縣白馬岳）。

2018年6月，第二次海外訓練，美國阿拉斯加州，攀登北美洲最高峰。

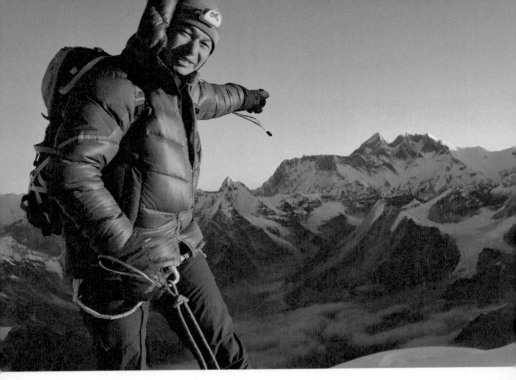

2018年10月，第三次海外訓練，尼泊爾梅樂峰，攻頂回程時遠望珠峰。

經尼泊爾攀登世界最高峰，登山者必須橫越絨布冰川，該處最危險路段是由大本營（5345米）至1號營地（6000米），這幾百米距離之間，意外頻生。

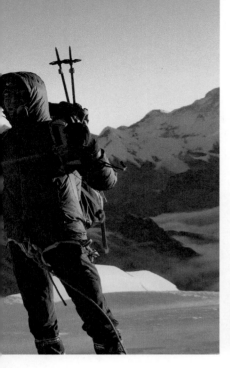

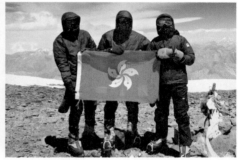

2019年1月，第四次海外訓練，南半球最高點，歷時22天。

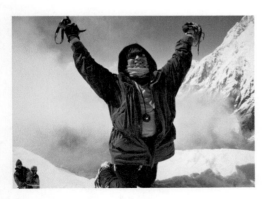

經歷千辛萬苦，終於抵達峰頂，興奮得只有高舉雙手，無法用言語表達那種喜悅。

在集訓及登山的過程中，John總會滔滔不絕、無所不談，有着說不完的經歷和故事。然而，在他的經歷中，卻能夠找到鼓勵和啟發。

「讓挑戰成為習慣」在John身上絕不是一句口號，他是不斷地實踐着，以行動感染身邊人。

盧澤琛

攀山隊隊長

2019年珠穆朗瑪中國香港攀山隊

我在2003年一個台灣玉山登山活動認識John，他給我一個印象是一位很有感染力的登山領隊，多年來見證他不斷挑戰和突破自己，完成攀登多個不同山峰，創造了不同紀錄。

參與2017至2019年珠穆朗瑪峰攀登活動計劃其間，由計劃到訓練，再付諸實行，我們遇到前所未有的難題，他想盡辦法解決，最終能夠成就第一支代表香港的香港攀山隊，創下登上珠穆朗瑪峰的紀錄。

希望John能夠繼續發光發熱，感染更多朋友從登山過程中學習更多、珍惜更多，把這項運動推廣給更多的人。

「讓挑戰成為習慣」並非只是一個口號，在John身上真正活現出這一份精神。

張志輝

攀山隊副隊長

2019年珠穆朗瑪中國香港攀山隊

邁向
彩色 人生

邁向彩色人生

上學去！

無論生於甚麼年代、甚麼環境，人要經歷生老病死，這是必然的。

出生後，能健康成長的固然幸運，不幸的可能在人生旅途上生了病，或發生了意外，活到老，不是必然的。

1994年，當時我仍在外展學校當教練，被委派到肯尼亞外展學校，與學員一同興建校舍。二十多年前的往事，模糊中我只記得那裏沒甚麼建築標準可言，我們把長木條釘上規劃好的間格內，也沒準備甚麼安全措施，大家拿着梯子，拿着鎚子，爬上屋頂，將木塊從地面傳上去，然後打釘，就這樣。應該搭建了好幾天，就建好了校舍。

社區服務是外展課程的其中一個環節，我們與當地人交流，看到的，感受到的，和我在中學課室內的環境的截然不同。自此，我開始認識第三世界國家兒童所面對的困難。小朋友好奇地圍着我們，說說笑笑，走走跳跳，在這個熟悉的地方生活，似乎沒有甚麼大不了的事情，但當時的我，領會到的就是「知識改變命運」，無論甚麼處境，仍要堅持上學，沒有甚麼比上學更重要。離開這份外展工作後，我也重返大學校園，上學去。

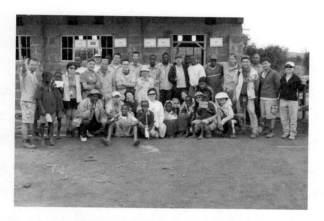

2006年，與《野外動向》雜誌一同舉辦第一屆野外長征，到東非肯尼亞籌建一所圖書館和課室。

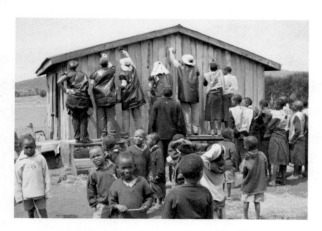

2008年，重返非洲肯尼亞登山，順道安排重遊舊地，為學校做簡單修葺工作。

因登山，認識高志鏗老師，也認識了「毅歷協會」。

「毅歷協會」成立於2012年，為香港之非牟利註冊團體。由一群殘疾人士在過去參與一系列歷奇活動後，感受到原來殘疾人士都可以突破身體的限制，積極且投入地參與社會。「毅歷協會」希望透過主辦及推廣不同類型的運動項目及歷奇活動，積極宣揚及推動殘疾人士的參與，分享他們的人生經歷，實踐「以生命影響生命」的致善精神。「毅歷」意指殘疾人士對生命積極奮鬥的堅「毅」和「歷」鍊。他們相信每位殘疾人士均有其獨特的潛能及對人生的積極盼望。希望透過傷與健的共同參與，令殘疾人士對生命的正能量可以不斷承傳下去。

高志鏗曾兩次邀請我到訪台灣，與殘疾人士一起進行「傷健共融」高山活動。

第一次參與，已是一個不簡單的單車活動，我們要騎乘往台灣公路的最高點「武嶺」，該處位於合歡山主峰與東峰之間的鞍部，海拔超過3000米。兩日一夜旅程，第一天由台中埔里前往清境，路程只有三十多公里，想不到竟是這麼辛苦！

　　自問有十多年騎單車經驗，出發前，也曾與同行團友在沙田區練習多次，但從未試騎雙人單車，更沒有與殘疾人士一起騎車的經驗，但這旅程要騎乘雙人單車，重量超過50磅，再加上我的拍檔只能使用右腳發力，簡直是一種超負重阻力訓練！我們到達清境附近，山路迂迴，斜度增加，尤其在大灣位置，試過差點反車，幸得隊友及時幫忙，避過一劫。

　　第二天才是終極挑戰！二十多公里全是上斜路段，空氣稀薄，容易出現高山反應。有了前一天的經驗，更要謹慎，我運用了一個策略，就是每騎行一段路程後，便停下來歇息，這樣重複了十數遍。

　　實在太辛苦，我與搭檔在路途上沒太多對話，心中有個共同目標，就是要一起到達最高點。我的隊友是殘疾人士，但比我還要堅定，還要沉着，而且沒半點牢騷，真是好夥伴！雖然她只能用一隻腳使力，但她每一下踩腳踏的力度，我都感覺得到，這個力量也是鼓勵我堅持的訊息！

　　衝線了！我們互相擁抱祝福，為大家的成功感到驕傲！人生第一次騎車到武嶺，令我留下深刻印象。這兩天的經歷，當中還有一段小插曲。話說大約兩年前，我也曾計劃來一趟台灣環島單車旅行，於是在台灣桃園一家單車店，訂購了一輛旅行單車，結識了好客的單車店老闆。這次參加武嶺騎乘之旅，當然要約老闆見一見面。他二話不說，即場答應擔任機械維修義工！也幸好有他仗義相助，我們兩天行程中，遇過數次機件故障，都靠他協助維修，一行人才能順利完成行程。

　　人生際遇各不相同，健全人士和殘疾人士，若遇上一起進行富挑戰性活動的機會，大家不妨多多參與。在我自己親身經驗中，體會到這類活動的確有助彼此了解，對別人感受更有共鳴。這趟旅程雖短，卻引發我思考一個不一樣的人生課題。容我在這裏說句祝福語：「隊友們，願我們友誼永固！」

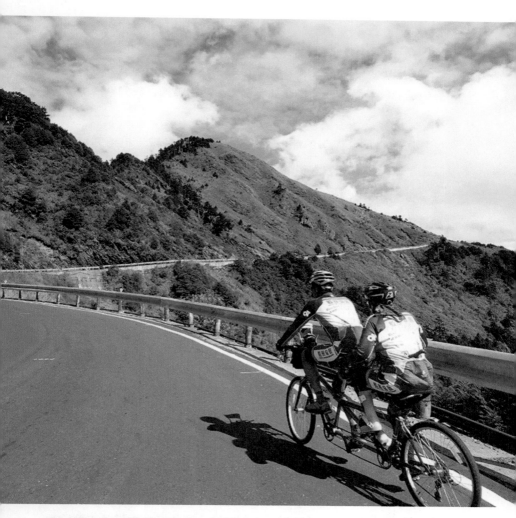

參加傷健共融計劃海外活動，與一班殘疾人士，一同騎單車到達台灣公路最高點「武嶺」，是第一次騎雙人單車到達3000多米。

2015年尼泊爾地震後，最終得到保險公司安排直升機，把我和夏伯渝老師等登山人士送往加德滿都，而當時擔任我們嚮導的雪巴人團隊，心急如焚，全都趕回家救災。

居住在加德滿都的朋友相約見面，講解情況，也用摩托車載我圍繞附近地區，察看災情。眼見我關心的雪巴朋友房屋遭天災破壞，實在非常痛心。這裏的建築物結構簡陋，支援又設備不足，增加當地救災難度。

滯留期間，手機每天收到朋友傳來一幅一幅相片，都是報告災情。每天仍有發生餘震，未被破壞的房屋也有倒塌危險，居民只好在屋前空地搭建帳篷生活。香港從沒發生過這種程度的地震，我們沒有這方面的救災常識，很想協助當地災民，但應從何入手呢？

尼泊爾重建行動100

回港後，有朋友為災區着手籌辦跑步比賽籌款活動，我也開始構思發起「尼泊爾重建行動100」募捐計劃。感謝好朋友Angus和Elton，以及幾間商業機構鼎力支持，這計劃最後籌得善款接近60萬元港幣。資源有限，必須設定我們協助重建的範圍，於是找來我的雪巴好友，鎖定了大約40間房屋，由戶主負責準備材料，我們安排工人進行搭建及維修。項目正式開始時，我和三名香港義工到達當地村莊，一起參與工作，希望為受災居民盡一點綿力，讓他們盡快回復正常生活。

尼泊爾山區的生活和香港差異極大，雖然也有香港人到該國旅遊，但在地震發生後，似乎未能感受到他們的苦況。鑑於自己多年來的工作關係，經常到訪山區，和當地居民建立了緊密互信關係，亦與當地單位緊密合作，因此比較清楚山區居民的狀況。希望大家未來到訪尼泊爾，除了欣賞喜馬拉雅山景色，亦能多體驗當地人的生活，多了解一點他們的困難。

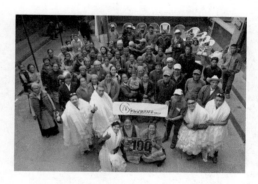

2015年尼泊爾世紀大地震後，籌劃「尼泊爾重建行動100」，協助山區居民重建。

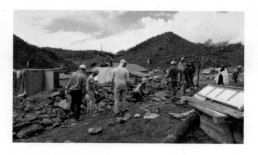

我們的義工團隊到達山區，切實感受山區居民生活，正式開始我們重建項目。

至愛
同路 人

至愛同路人

　　我和太太Boogie在香港外展訓練學校結緣，當年我擔任學校導師，她在會計部工作。Boogie開朗好動，與教練們一同划獨木舟，同往韓國登雪山。因為我們都喜愛戶外活動，有共同嗜好，緣份使然，我們就走在一起了。

　　其實我倆遇過不少波折，二人關係中有太多矛盾和衝突。居住在香港這個地方，大家習慣城市的生活方式，我所追求的價值觀，未必獲得普遍認同，而早年的我又偏向固執，喜歡冒險，攀山活動消費高昂，又有一定程度風險，我是否一個能依靠的終身伴侶呢？相信太太心裏經常懸掛着這個大問號。

　　我們二人能並肩走過這許多年，我一定要向太太說聲感謝。感謝太太的包容、體諒，感謝她越來越理解我和接受我這個野孩子，感謝她讓我無後顧之憂，任性地瘋狂攀登十數載。

　　每一次出征登山，我都為自己找一個合情合理的理由給她，無奈這只是我一廂情願的想法，直至孩子出生兩、三年後，我比較能掌握一個平衡點，就是要用我對攀山的堅持和信念來影響我們的孩子。

慶幸太太和我一樣熱愛大自然及戶外活動,這是我們家庭的基石。我希望以自身為榜樣,為孩子建立一個我倆夫婦認同的價值觀。近年來,太太和我經常一起練習長跑、一起遠足、一起參加比賽,我相信就是透過這些活動,讓大家更能明白對方,建立了強健的互信互助基礎,這就是我們能夠共同生活、一起相處的重要方法。

未來,我倆將繼續同路前行,一起周遊列國,體驗更多不同的戶外生活。

2015年我和Boogie一起參加為尼泊爾地震災民籌款的跑步比賽。

山野
和 孩子

山野和孩子

我兒Bob今年18歲。自他出生至今，十多年光景，我腦海裏充滿美好回憶。

兒子仍在太太肚子裏頭時，剛好一位朋友也期待孩子出生，預產期和我太太接近，大家既興奮，又迷惘，將來應該怎樣教養孩子呢？大家討論起來，朋友說孩子如白紙，家長要和他一起把正確的價值觀寫下來。這番話，我記憶猶新。

2009年，兒子升讀幼稚園高班，我前往攀登世界最高峰。身為人父，離開幼子，前往進行具有危險性的運動，這一次，我認真思考了未來我們兩父子相處之道。

溫泉還是富士山？

某一年假期，我們一家人像很多香港家庭一樣，又去日本旅行。可以吃喝玩樂，買新奇的東西，孩子很高興，不過這一次，他進一步提升享樂質素，要泡溫泉，要住高級酒店，我忽然有感。我是成長於上世紀七、八十年代的人，當時社會經濟比較困難，父母都忙於生計，那有閒暇去旅行？現在香港的生活環境比我的上一代富足，放假去旅行變為常態。兒子這麼小，已自在地享受父母辛勤工作的成果了，長此下去，這張白紙將會寫下怎樣的價值觀？

　　籌備家庭周年海外旅行的時間又到了，我們又去日本！但這次主題不是泡溫泉，而是登富士山！當時有家長表示有興趣同行，喜出望外！幾個家庭一起去旅行更熱鬧，孩子也有同學作伴，我們決定8月成行。

　　登富士山，一般需時最少三天。第一天到達河口湖；第二天乘車到五合目，由五合目登山口出發，步行五小時到達八合目休息；翌日清晨出發，前往山頂看日出，這樣就有充足時間回程。

　　但我們沒有這樣做。

　　話說回去。登山前，大家不願意在山中度宿，最後決定一天來回這個登山方案。平日放假，我們一家人經常遠足，但富士山3700多米，對七歲的小朋友來說，談何容易！

　　我們帶着小朋友，沒想過非要登頂不可，視乎實際狀況和天氣而定。早上9時半到達登山口，大人、小朋友都懷着興奮的心情出發！行行重行行，兩位小朋友沿途沒有要求我們揹他們而行。黃昏6時半，我們終於抵達山頂！

　　長達九小時登頂過程，成年人也感疲累，莫說小朋友！但他們路途上完全沒有放棄的念頭，我很欣賞他們。在山頂匆匆拍了幾張照片後，一行人就拖着疲憊的身軀回程，艱難的路段才剛開始。

　　還有一半多路程才到達登山口，小朋友開始支撐不住，實在是累了，我們揹起孩子走了好一段路程。晚上11時多，終於返抵登山口，大人和小朋友都累壞了！我趕快取回車輛，駛回酒店。大家雖然疲倦，但談到成功登頂，仍然很興奮。隨後下半部旅程，大家就按照我們的觀光計劃，到處吃喝玩樂去了。

　　回港後，一天晚上，我們在家用餐。兒子突然問：「甚麼山比富士山高一點點？」

　　機會來了！我和太太迅速交換眼神，答：「馬來西亞『神山』，4100多米，比富士山高幾百米啦！」

　　兒子想一想，說：「好！我們下次一起去！」

　　我再和太太交換眼神，說：「明年你又長一歲，體重也增加不少，我沒能力再揹着你下山了！要靠自己雙腳走，所以你現在就要開始多鍛鍊……。」

　　這段對話，正式開展了和兒子一起登山的序幕。

　　答應了要好好鍛鍊，兒子認真地實行。還記得那年是龍年，我們一家購買了昂坪360纜車年票 ——「龍年通」，兒子喜歡乘搭纜車，我們趁假期，利用昂坪棧道為登山鍛鍊路徑，回程時乘搭纜車，就這樣準備我們翌年的家庭旅行 —— 馬來西亞神山之旅。

　　除了每年一度的家庭海外登山旅行，平日我們總會以家庭組別名義參加各種活動，例如戶外跑山或定向比賽，我覺得要維繫家庭關係，參加這類活動是很好的方法，至少對我們來說非常奏效！

日本冬季除了滑雪外，更可以一家人一起登山。

大朋友、小朋友一同登上日本富士山，一個極美好的家庭活動。

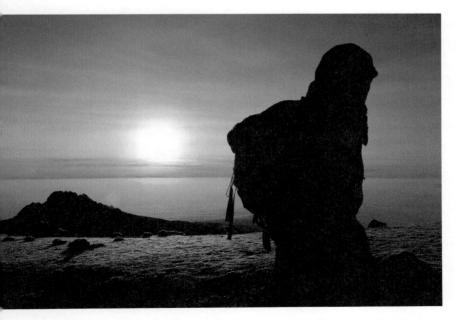

高海拔登山，太陽出來前兩、三小時最寒冷。登山者欣賞完這個最渴望見到的畫面後，溫度也開始上升。

　　之後，兒子和我們一起到不同地方登山，也遇過不少挑戰。有一年夏季約了台灣朋友一同攀登玉山，我們出發上山後，因受颱風影響，只能到達排雲山莊，休息了一會，管理員就催促我們下山。對小朋友來說，即日來回的行程十分吃力，但別無他法，我們只好往回走，到登山口，已是晚上7時多，幸好有台灣朋友照顧，我們當晚能夠在阿里山氣象站借宿一宵。

　　翌日清晨，因為這個波折，我們一家人反而在氣象站觀賞到一個超美的日出！登山就是一個奇妙的旅程，總會發生一些意想不到的事，是得，是失，將來要靠兒子自己領略箇中況味了。

身教身影

　　最後，補充一段插曲。兒子就讀幼稚園及小學期間，我曾應邀到他學校分享我的登山經歷。家長在自己孩子的老師及同學面前分享個人專長，對孩子會不會有甚麼正面刺激呢？這個，我未曾向他了解，不過，隨着歲月增長，慢慢地，從兒子身上，我看到了自己的影子。

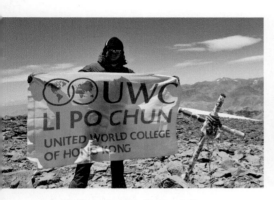

我為兒子拍下這張登頂照，藉此鼓勵他繼續為自己就讀的學校作出貢獻。

兒子升讀中學，為了鼓勵他迎接新挑戰，特別給他 送上一趟環繞沖繩的幾百公里單車之旅，途經美麗水族館，花費300日元，自行印製的 一個紀念幣，給我們留下美麗回憶。

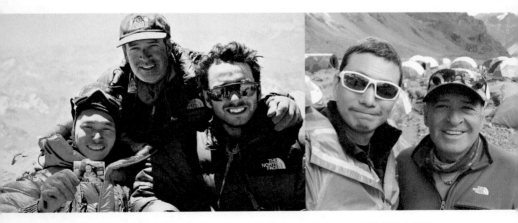

2005年在南美洲，我們的嚮導Lito Sanchez，是當地登山界最受尊重的重量級登山嚮導。

當時和他約定，十五年後要親自帶孩子一同前來攀登。2019年再次在大本營和Lito相遇，當時他61歲，已成功攀登南美洲最高峰70次。

We met Mr. John Tsang Chi Sing in year 2014 summer when he was accompanying Mr. Xia Boyu from Beijing. Mr. Xia was the first double amputee to have conquered Mount Everest from the Nepalese side in year 2018. Mr. Tsang was his counselor, who had accompanied him to Nepal and made all the arrangements for him before his successful attempt. This first meeting already gave us a respectable impression of this charismatic gentleman who was helping a man with disability to fulfill his dream.

In 2018, Mr. Tsang approached us to sponsor for the CHKMCU climbing team. Since he had already conquered the Everest three times, he would like to utilize his experience to train a team of passionate climbers to scale the mountain. We had accepted Mr. Tsang's invitation without hesitation because we admire his perseverance to climbing and his dedication for Hong Kong climbers. Thanks to his great leadership and the team members' effort, the three members had successfully conquered Mount Everest with the Hong Kong SAR flag and wearing our sponsored DOXA watches. It was a historical moment and we will always treasure the relationship with Mr. Tsang.

Knowing his next plan would be to scale with his son Bob to Mount Everest for the fourth time, we wish him great success in advance.

Brenda Chow
Vice President
Mira Watch International Ltd.

（原文英文，中文翻譯）

我們在2014年夏天首次認識曾志成先生，當時他和來自北京的夏伯渝先生在一起。夏先生在2018年

從尼泊爾南坡攀登珠穆朗瑪峰，是首位以雙腿義肢登頂珠峰的登山家。曾先生是他的顧問，陪他一起到尼

泊爾並替他打點安排一切直至他成功登頂。曾先生很有感染力，首次和他見面，我們已對這位替傷健人士

達成夢想的義人留下了可敬的印象。

之後曾先生聯絡我們，希望我們能贊助中國香港攀山及攀登總會的登山隊。他已三次登頂珠峰，故

他希望能以自己的經驗，訓練充滿熱誠的登山者組隊攀登珠峰。我們毫不猶豫答應了他的邀請，因為我們

敬佩他攀山的毅力和對香港登山者的致力付出。在曾先生的出色領導下，以及登山隊成員的努力下，三位

隊員成功登頂珠峰，戴着我們贊助的瑞士時度表插下香港特區區旗。這的確是歷史時刻，我們將一直珍惜

和曾先生的緣份。

我們知道曾先生計劃和兒子Bob一起攀登珠峰，這會是他第四次登頂。我們謹此預祝他們成功。

周幸儀

邁拿鐘表國際有限公司副總裁

得來的「功力」。誠如他所言：「一個登山人總是一步一步向前慢慢走，沒有甚麼捷徑，不過沿途中的發現、體會及感受，成就今天的我。」我們各人所跑的「人生馬拉松」，正正就是這個發現自己，成就自己的過程。

「登山的過程往往比登頂更為重要。」盼望年輕人及各位讀者都能在書中體會到John對人生的這份感悟，熱愛生命，努力學習，享受跑「人生馬拉松」過程，並不斷挑戰自我，成就自我。

張樹槐（Walter）

運動KOL

達人傳訊有限公司創辦人

超越高峰

與世界級登山專家曾志成（John）相識於2013年。最初冒昧邀請他到恒生銀行與同事分享登山及挑戰極限的心得，還記得John在講座上說過「每次登峰都要帶着50磅重的裝備，背負120公升容量的背包，加上要在高海拔地區活動，確實頗為艱辛！」

其後，當我挑戰亞洲以外最高山峰，6961米的阿根廷阿空加瓜山（Aconcagua）後，對他「頗為艱辛」四字有更深切的體會。挑戰阿空加瓜山前，我與同行的朋友一起向這位大師級人物請教登山貼士，他當時大方分享專業的登山經驗，親切友善。

歷年來，John征服了世界多個高峰，創下一項又一項彪炳的戰績，他是首位從南北兩坡先後兩次成功登上8848米高珠穆朗瑪峰的港人，於2018年再度登峰，成為唯一一位三登世界最高峰的港人；他亦是第2位港人成功完成攀登七大洲最高峰，已成功攀登世界8000米高峰共7次，當中6次成功登頂；亦曾成功登頂征服3000至7000米高的山峰逾30次。除了自身取得各項成就，John更成功將登山興趣感染兒子，他在2019年與當時年僅16歲的曾朗傑（Bob）一同登上阿空加瓜山，令Bob成為登此高峰最年輕的港人。

他毫不吝嗇地將自己接近三十年來所累積的心得及感悟結集成書，可說是登山愛好者及普羅大眾的一個佳音。在書中，我看到他對生命的熱愛，更難得的是，他不忘關懷社會上有需要的人，多年來積極為尼泊爾人籌款，造福社群。縱使獲得多項殊榮，他依然謙虛，這或是由他長年與大自然為伍，所領悟累積

山不怕高
有心則 行

山不怕高，有心則行

　　相比地球，人類歷史很短。人生在世，匆匆幾十個寒暑，最重要是善待你的人生。如能幫助別人，影響他人，又有機會實現夢想，做自己所愛的事，就不枉此生。

　　世紀疫情下，生命無常，才更顯珍貴。我們應該趁機反思人生，別再浪費光陰在沒有意義的事情上了！看似沒有出路時，更要加強信念，堅持到底。懷着希望才能在黑暗中看見指路明燈。

　　2010年，訂立了未來十年攀山大計，誓要完成攀登世上14座8000米山峰。現實是永遠事與願違，疫症非我始料所及，非戰之罪也。其實也無妨，人生本來就充滿着未知之數，我小時候從沒想過現在的我是這樣子的，亦沒有想過要三次攀登世界最高峰，一個接一個未知，把我帶領到今天這個屬於自己的舞台。

　　人類從來沒有能力「征服」大自然，只能挑戰自己，挑戰自己的能力，挑戰自己的想法，挑戰自己的信念，沒有人能夠限制你的想像。登山有可能命喪山中，要從保守中尋進取，把握有限的能力，才有機會成功攻頂後安全歸來。

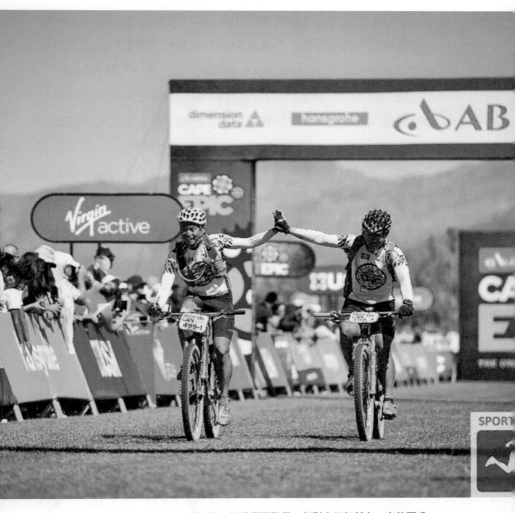

我不是一個職業運動員，但對自己仍然有一定的要求。

我鼓勵小朋友、青少年去登山，成人、中年人也去登山。這是一個只有你自己的比賽，坦誠面對錯失或受傷，學習和自己對話，反思，定立目標，提升自信心，挑戰自我，人生也不過是這樣吧。

登山是人生，亦是一個心理療程，幫你清晰思路，認清自我。某些時候，要學習放下，學習不要與人比較，學習對人和事要有謙卑心。將領悟得來的道理，應用在生活每一個環節中。

攀山大計未竟，但我對未來的人生仍充滿憧憬，因為我知道，走進山中那一刻，奇妙的事情就開始發生……

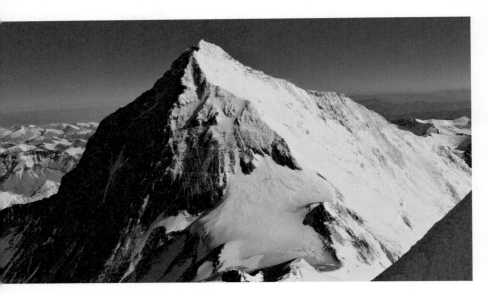

一山還有一山高。

2019年，從世界第四高峰 —— 洛子峰，望向世界最高峰。

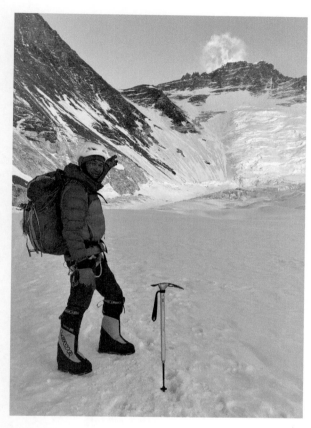

有心不怕遲。

2019年完成攀登第四個8000米山峰 —— 洛子峰8516米，相比
原定計劃足足遲了四年。

146

如果以攀山作為自我挑戰的目標，John在這個領域中已經成功了！但他的新目標卻令我愕然！他決定要從北坡再登珠峰！我心裏第一個反應是為什麼要讓自己再次面對那麼高的風險？我開始明白攀山是他自我實現和探索自己的方法！攀山這份熱情是他生命的一部分！

2013年5月21日凌晨，電話響起，收到他在珠峰之巔傳來的喜訊！他成為第一個香港人成功分別從南北兩面登上珠穆朗瑪峰！這個喜訊也牽動了我的情緒，一個土生土長的香港攀山家，用香港原創品牌Reecho為他而設計的專屬綠色登山服再次登上世界最高峰！這種百份百香港人香港事的感覺在我們心目中意義重大！成功並非偶然，是堅持，是實力，是熱誠！

當John安全回到基地營後，以訊息和我分享他的感受！文字中可體會到他成功背後所面對的挑戰和

壓力

記「讓挑戰成為習慣」—— 追夢人

我非常榮幸獲邀為 John Tsang 的新書作序！和他相識近二十年，他的經歷都充滿傳奇和挑戰，很期待他在書中所分享的點滴，藉着真實的故事激勵讀者，啟發人生的價值。

第一次接觸 John Tsang 大約在2003年，他外表斯文，個子高挑，略瘦，和我印象中的攀山家外型粗獷，肌肉結實，面帶風霜有明顯的落差！

當年我公司正代理幾個專業的美國登山品牌，而他正計劃帶領一眾大專生到海外作登山歷奇訓練，他希望我們能提供專業服裝和器材支持他們的活動，而我一直都很支持年青人參與歷奇活動，我們的合作就是這樣開始了。

他熱愛登山，他的第一個夢想是要完成世界七大洲最高峰！因此他每年都會為自己訂下不同的攀山旅程，並計劃在2009年攀登珠穆朗瑪峰，但在2008年一次登山訓練中意外小腿骨折。還記得 Reecho 的第一間體驗館是在銅鑼灣羅素街某大廈開張，因沒有電梯，他要拿着拐杖一步一步爬上三樓和我們慶祝新店開張。我們還討論他準備在半年後攀珠峰的計劃，當時我心裏想應該要把行程延後一年比較好！而他卻在大半年間持續做訓練，結果他沒有被小腿內幾根鋼釘影響計劃，堅持行程，並在2009年成功在南坡登上珠穆朗瑪峰！第一個夢想已經達成了！

John:

回到現代化！

攀登一直是我生活的一部分，因為我覺得從山可以體會到人性，認識多一點自己，也給予機會自我反思。最特別就是最後攻頂的時候和身體及自我溝通，只有一次機會，太過自信、自以為是，最後死於山上；太過保護自己，你永遠攀不到頂峰，最要學習的就是取得自己的平衡點。

Angus:

John，很高興你回到現代和我們分享你的經歷！我也喜歡登山，二十多年前我也有過登珠峰夢！成為有型登山家！但我自量，因為我明白到要挑戰世界之巔並不是一般地球人可以做到的事！

John 珠峰登頂後與我的Whatsapp對話：

John:

Compare with south side the summit day are more dangerous and technical! If there's something wrong, you must be dead. nobody can rescue you coz too difficult, so that's why when i return from summit with day light, i found more than 8 death body along the summit ridge! This is my last Everest expedition. no more!!!

Angus:

John，再一次完成夢想，在你生命中又多了一個里程碑！一個畢生難忘的回憶！也是香港人的傳奇故事！要把你的故事傳揚開去，鼓舞人心，發揮香港精神！John，你好勁呀！

雖然他提及過這不會再攀珠峰，有趣的是，他在2018年為朋友再次登上世界最高峰！

要夢想成真就要行動，要成功就要堅持！

「讓挑戰成為習慣」

每個人都可以有夢想，但要夢想成真就必須要付諸行動！而過程中當然會遇上大大小小的挑戰，就是這種期望實現夢想的推動力，讓我們願意付出心力，走出舒適圈，尋求突破，發揮勇於面對挑戰的能力。

而鍛鍊這些能力最好的鍛鍊場地就是走進大自然的教室。我們要用原始心態去面對大自然的挑戰，學會謙卑！從中鍛鍊出逆境自強和堅毅不屈的精神！

因此我非常認同John近年所提倡的口號：「讓挑戰成為習慣」！

所謂挑戰，就是要做一些我們能力以外的事，要有難度，需要有重新學習、勇於面對失敗的正向思維！John用他多年不平凡的攀山經歷，轉化為生活智慧，希望大家都可以在書中找到共鳴，以正面的態度面對未來的挑戰！

香港專業戶外服裝品牌Reecho創辦人──邱季良

最後，讓我為登山體會作一個總結

Climb once in your life
每個人一生，一定要登一座大山

Respect nature
人本身就是大自然一部分，懂得與大自然相處，盡量減低對大自然的傷害

Have self discipline
有紀律的生活習慣，良好的體能，是增加自信最快的途徑

Stay physically fit
有良好體能，才能對事業、工作、家庭、夢想有強大的持久力

Be prepared
每個人的際遇不同，莫論運氣好壞，機會永遠只留給有準備的人

Help others
有能力時，多幫助有需要的人，認識世界多一點，設法令世界更公平一點

Cherish your family
無論如何，盡量多留一點時間和家人相處，未來日子，你將會得到更多的回饋

Look for good friends
嘗試在生命中找一些正能量和價值觀相近的朋友

Challenge yourself
只有不斷接受挑戰，才能在別人眼中證明你的能力

Make it happen
無論如何，將事情實現出來

Try new things
人生在世幾十年，應該嘗試不同的體驗

Persist
持續地做，事情才有味道

Be humble
世界之大，無奇不有，只有謙卑學習，才能體會最多

Try crazy things
死前要留下開心回憶，應該做幾件瘋狂的事

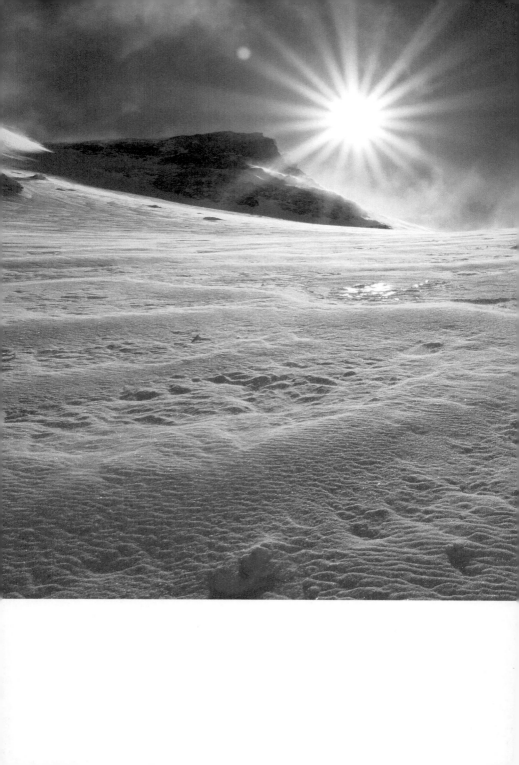

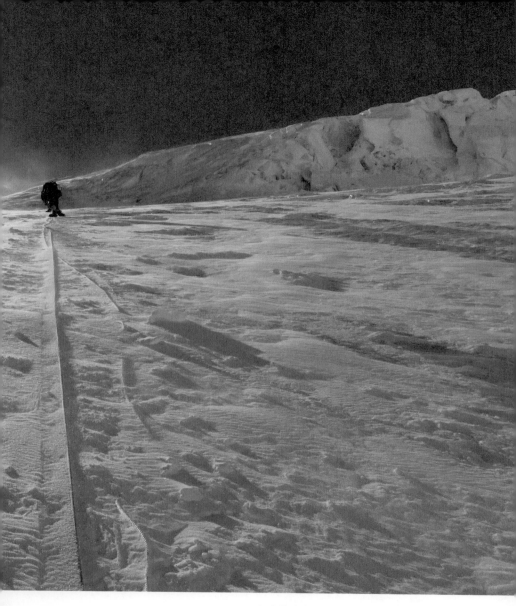

無盡的斜坡 —— 洛子壁（Lhotse Face）。

登山學做人

作者：曾志成
編輯：伍自禎
執行編輯：錢安男
排版及平面設計：Circle Design

出版：
藍藍的天
香港九龍觀塘鯉魚門道2號新城工商中心212室
電話：(852) 2234 6424
傳真：(852) 2234 5410
電郵：info@bbluesky.com

發行：草田
網址：www.ggrassy.com
電郵：info@ggrassy.com
Facebook 專頁：https://www.facebook.com/ggrassy

出版日期：2021年7月第1次印刷

國際統一書號 ISBN：978-988-74911-5-6
定價：港幣98元